2022~2023

3ds Max

室內設計速繪與
V-Ray絕佳亮眼展現

從基礎到案例技法實作，
全面感受超擬真的設計表現！

推薦序

不論是室內空間、商業空間皆與人相關，室內空間是為了居住者的生活機能而設計，必須在價格與設計之間抉擇，來來回回與業主溝通出最符合業主理想的家，業主通常不會有相關的室內背景，可能對於將室內平面圖轉換到 3D 空間的想像力不足，較難與設計師溝通，因此，準備 3D 效果圖能達到最大溝通效益，製作 3D 空間已然成為基本需求。

現在製作 3D 空間的軟體非常多，每種軟體各有其特性，而 3ds Max 使用非常廣泛，非常適合呈現室內、商業空間、建築…等展示空間，業主與設計師溝通完成後，設計師將肩負業主與施工師傅之間的橋樑，製作施工圖面給木工師傅、系統櫃師傅等，並監工使工作如期完成。

3ds Max 的英文介面容易使不擅長英文的人退卻，但其實常使用的功能不多，操作方式也有其規則性，相信經由這本書由簡入深的學習，就能夠快速的畫出 3D 空間，再練習純熟之後，就能夠畫出不同的設計空間。在此，也順便推薦邱老師的另一本 SketchUp 的書，也是一本很棒的用於建立 3D 空間的圖文並茂的學習教材。

盧錦融

台南應用科技大學
室內設計系教授

序

室內設計是有別於一般設計的一門藝術，因為它是藝術與工程的完美結合。從圖面或草繪，一直演變成 3D 立體效果圖的出現，整個流程寄託著人們對於居住環境的視覺與感受需求，以及對於美感與空間的結合。本書撰寫的目的就是在於協助想自行規劃與設計的電腦繪圖愛好者，或是專長於 2D 圖面繪製但是卻苦手於 3D 空間擬真製作的設計者。

因為書面頁數有限，本書以快速建模、簡單實用且能夠呈現工具特性的家具為主要範例，且提供多樣的空間案例，包括客廳、臥室、書房之室內常見空間，完整呈現室內設計效果圖的建模、材質、彩現的標準作業流程，讓您期望的空間影像運用 3D 技術呈現，或更進一步，以 360 全景空間呈現。

本團隊長久以來，致力於將複雜的軟體功能簡單化，期望更多的讀者能夠重複書中的操作步驟，配合光碟中的教學影片，由簡單的手繪畫面，或者是空間丈量尺寸，進而完成設計師級的空間視覺效果。有書中或空間製作上的任何疑問，歡迎聯絡我們，我們也會儘快的協助您解決設計與學習上的問題，感謝。

邱聰倚

eelshop@yahoo.com.tw

目錄

01 3ds Max 介面及基本操作

接觸陌生軟體的第一步驟就是必須認識介面，瞭解常用工具的位置、滑鼠的操作、3ds Max 基本建模概念…等，才能開始進入狀況並感受到 3ds Max 的魅力。

1-1　3ds Max 介面設定 .. 1-2

1-2　介面介紹 .. 1-5

　　　工具列消失 .. 1-6

　　　檔案儲存 ... 1-7

　　　開新檔案 ... 1-8

　　　開啟舊檔 ... 1-8

　　　視圖與視覺型式 ... 1-9

　　　命令面板 .. 1-11

1-3　快捷鍵介紹 .. 1-14

　　　滑鼠基本操作 ... 1-14

　　　線框快捷鍵 ... 1-16

　　　視圖切換 ... 1-17

　　　物件編輯 ... 1-22

　　　其他快捷鍵 ... 1-24

1-4　複製的應用 .. 1-28

　　　Copy ... 1-28

　　　Instance .. 1-30

　　　Reference ... 1-32

1-5　建立基本物件 .. 1-35

　　　Geometry（幾何物件）... 1-35

　　　Box 方塊 ... 1-35

Cylinder 圓柱 .. 1-36

Cone 圓錐 ... 1-37

1-6 選取的運用 ... 1-39

1-7 繪製簡易桌椅 ... 1-42

02 室內建模常用工具介紹

要想將軟體應用自如,必須打好基礎,學習 2D 線段與 3D 物件的繪製、物件鎖點、物件的軸心設定…等,並能夠利用這些工具製作出各種造型。

2-1 軸心設定 ... 2-2

2-2 常用修改器介紹 ... 2-9

Extrude(擠出)與 Shell(殼) 2-9

修改器的管理 ... 2-13

MeshSmooth(網格平滑) 2-15

FFD(自由變形) ... 2-18

Taper(錐形) .. 2-22

Symmetry(對稱) ... 2-25

Lathe(車削) .. 2-28

2-3 物件鎖點 ... 2-32

2.5D 鎖點 ... 2-32

3D 鎖點 .. 2-34

簡易樓梯繪製 ... 2-36

2-4 Line(線)的應用 ... 2-43

Line(線)的四大點型式 2-46

轉換可編輯線段 ... 2-48

渲染線 .. 2-51

2-5　布林運算 ... 2-54

Union 聯集 ... 2-54

Intersection 交集 2-56

Subtraction 差集 2-59

2-6　範例一：多邊形櫃 2-61

2-7　範例二：吧臺 2-66

吧檯組成物件 2-66

吧臺繪製 ... 2-68

椅子繪製 ... 2-73

酒杯繪製 ... 2-83

2-8　群組 ... 2-88

03　多邊形建模工具介紹

建模是 3D 的基本，通常每個空間結構與櫃體的配置都不同，為了能夠應對不同的造型，除了使用上一章節的基本造型，還需要轉換為本章節所介紹的多邊形模型，此類模型可以進一步編輯方塊、圓柱…等幾何造型，做更細緻的修改。

3-1　多邊形模型介紹 3-2

如何轉換多邊形模型 3-2

常見問題解答 3-8

3-2　Poly 常用指令介紹 3-10

Extrude（擠出） 3-10

Inset（插入面） 3-18

Connect（連接） 3-21

Bridge（橋接） 3-26

【Chamfer（倒角）】- 製作圓角 3-28

【Chamfer（倒角）】- 製作櫃體 .. 3-31

Attach（附加）、Detach（分離）.................................. 3-33

Slice（切割）.. 3-37

Weld（焊接）.. 3-40

Target Weld（目標點焊接）...................................... 3-42

Remove（刪除）.. 3-43

Cap（補孔）.. 3-45

Cut（切割）.. 3-47

使用 Cut 修補面 .. 3-49

Create（建立面）.. 3-51

3-3　家具設計 - 綜合指令範例... 3-53

沙發 .. 3-53

餐椅 .. 3-58

04　編輯器與 Arnold 渲染器

本章節將介紹重要的材質編輯器，學習如何創建與編輯材質，並介紹 3ds Max 內建的 Arnold 渲染器，學習 Arnold 材質參數、燈光與渲染設定。

4-1　以 Arnold 為基礎的設定 4-2

4-2　材質編輯器介紹 ... 4-3

4-3　Arnold 材質設定 .. 4-8

Base Color 基礎顏色 .. 4-8

Specular 高光效果 ... 4-12

Transmission 透射效果 .. 4-16

Emission 發光效果 ... 4-17

Special Features 特殊功能 4-18

4-4　Arnold 燈光設定 ... 4-21

　　燈光設定 ... 4-21

　　其他類型的燈光 ... 4-26

4-5　Arnold 渲染 .. 4-29

　　彩現視窗 ... 4-29

　　AA 抗鋸齒 ... 4-30

　　Arnold 即時彩現 ... 4-36

　　Arnold 天空與太陽 ... 4-38

05　書房空間

本章節會說明如何以正確尺寸放置 AutoCAD 平面圖，並依照平面圖位置來建立書房結構與櫃體，最後再套用材質與燈光，並使用 Arnold 渲染書房的效果圖。

5-1　匯入書房平面圖 .. 5-2

　　單位設定 ... 5-2

　　匯入書房平面圖 ... 5-3

5-2　牆面結構繪製 ... 5-7

　　牆面繪製 ... 5-7

　　門窗繪製 ... 5-11

5-3　書桌與書櫃 .. 5-14

　　圖層分類 ... 5-14

　　書桌 ... 5-16

　　書櫃 ... 5-22

5-4　匯入模型與相機建立 .. 5-32

　　匯入模型 ... 5-32

　　相機建立 ... 5-34

5-5 Arnold 材質 ... 5-36

　牆面 .. 5-36

　門窗 .. 5-37

　書櫃與 UVW Map 修改器 5-39

5-6 Arnold 燈光 ... 5-43

　嵌燈燈光 .. 5-43

　戶外光線 .. 5-44

　HDR 環境光 ... 5-45

5-7 Arnold 渲染 ... 5-48

　Arnold 降噪器 .. 5-48

　匯入與放置家具 .. 5-51

　Photoshop 後製 ... 5-54

06 VRay 材質

室內空間建模完成後，為了更貼近施工完成的成品，可以渲染（彩現）模型，也就是將模型貼上材質、增加燈光並計算出擬真的效果圖，而使用 3ds Max 內建的渲染方式較難呈現，必須使用另外安裝的 VRay 渲染外掛，能以較快的速度設定材質與燈光，本章主要介紹 VRay 常用的材質與設定方式，能夠設定材質的反射與玻璃透明折射的效果。

6-1 以 VRay 為基礎的設定 ... 6-2

6-2 VRay 材質設定 .. 6-7

　Diffuse 漫射 ... 6-7

　Reflection 反射 ... 6-12

　Refraction 折射效果 ... 6-15

　Emission 發光效果 ... 6-18

07 VRay 燈光

本章節將介紹 VRay 的燈光類型，包括平面光與太陽光等常見照明效果，幫助您建立各種燈具的光影效果。

7-1　VRay 燈光設定 ... 7-2

　　Plane Light（平面光）.. 7-2

　　Dome Light（半球燈）... 7-5

　　Sphere Light（球型光）.. 7-10

　　IES 光 .. 7-12

　　Sun（太陽）.. 7-16

08 VRay 渲染與相機

本章節將學習 VRay 的渲染技巧，調整影響畫質的重要參數，目標是在有限的時間內，盡量渲染較高畫質的效果圖，配合 VRay 的圖片後製工具，快速產出成品。同時，也將介紹如何建立相機與調整相機視角。

8-1　VRay 渲染 ... 8-2

　　彩現視窗 ... 8-2

　　彩現設定 - Antialiasing 抗鋸齒 8-5

　　彩現設定 - Global illumination 全局照明 8-7

　　彩現設定 - Ambient Occlusion（AO）...................... 8-9

　　彩現設定 - Denoiser 降噪 8-11

　　簡易後製 .. 8-14

　　彩現尺寸 .. 8-16

8-2　物理相機 ... 8-18

　　建立方式 .. 8-18

09 臥室空間設計

本章節將介紹在 **3ds Max** 中建立一個臥室場景的流程。從匯入 **AutoCAD** 平面圖,到建立臥室結構,包括衣櫃和梳妝台的繪製,以及建立相機視角,設置臥室的材質和燈光效果,並使用 **VRay** 彩現臥室場景。

9-1	匯入臥室平面圖	9-2
	匯入 CAD 平面圖	9-2
9-2	臥室結構	9-5
	牆面繪製	9-5
	窗戶繪製	9-7
9-3	櫃體製作	9-16
	衣櫃	9-16
	梳妝台	9-21
	匯入家具	9-26
9-4	天花板與相機	9-28
	天花板與地面	9-28
	建立相機	9-32
9-5	材質設定	9-34
	牆面、天花板與地板	9-34
	落地窗與玻璃	9-35
	梳妝台	9-36
	地板	9-38
9-6	燈光設定與彩現	9-39
	檯燈	9-39
	層板燈	9-41
	嵌燈	9-43
	太陽光	9-47
	彩現	9-49

10 客廳空間（PDF 格式電子書）

本章節會以 AutoCAD 平面圖的線段快速建立空間結構，匯入家具來快速完成一個客廳空間，也會使用鎖點技巧修改尺寸，最後再套用 VRay 材質與燈光並渲染客廳的效果圖。

10-1　匯入客廳平面圖 .. 10-2

　　　單位設定... 10-2

　　　匯入客廳平面圖.. 10-3

10-2　牆面結構繪製 .. 10-5

　　　牆面繪製... 10-5

　　　門窗匯入 + 軸向約束... 10-12

10-3　陽台繪製 .. 10-19

　　　陽台... 10-19

　　　地板... 10-22

10-4　客廳空間 .. 10-25

　　　沙發區... 10-25

　　　地毯與 VRayFur .. 10-27

　　　天花板... 10-29

10-5　客廳材質 .. 10-32

　　　牆面材質... 10-32

　　　地板與木紋材質.. 10-33

　　　地毯材質... 10-33

10-6　建立相機 .. 10-34

10-7　燈光與渲染設定 .. 10-37

　　　嵌燈... 10-37

　　　太陽光... 10-40

A 360 全景圖與 VR 虛擬實境（PDF 格式電子書）

A-1　360 全景圖 ..A-2

A-2　VR 虛擬實境 ..A-8

下載說明

本書提供 270 分鐘教學影片 (包含 VR 虛擬實境及 360 實景照片)、完整範例素材檔及完成檔、電子書章節：CH10 客廳空間、附錄 A 全景圖與 VR 虛擬實境。請至 http://books.gotop.com.tw/download/ AEU017100 下載，檔案為 ZIP 格式，請讀者自行解壓縮即可。其內容僅供合法持有本書的讀者使用，未經授權不得抄襲、轉載或任意散佈。

01

3ds Max 介面及基本操作

1-1 3ds Max 介面設定

1-2 介面介紹

1-3 快捷鍵介紹

1-4 複製的應用

1-5 建立基本物物件

1-6 選取的運用

1-7 繪製簡易桌椅

1-1 3ds Max 介面設定

① 安裝 3ds Max 軟體後，從【開始】→【Autodesk】→【3ds Max2023-English】開啟英文版，也可以開啟【3ds Max2023-Simplified Chinese】簡體中文版輔助學習。

② 點擊功能表【Customize（自訂）】→【Custom Defaults Switcher（自訂預設介面）】。

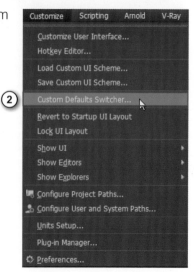

❸【Default setting（預設設定）】常見設定如下：

* ⭐ Max（預設）
* ⭐ Max.Vray（3ds Max 外掛渲染器，室內設計、建築設計常用）

❹【User interface schemes（介面設定）】。

* ⭐ DefaultUI（預設）
* ⭐ ame-light（淡色）
* ⭐ ame-dark（暗色）

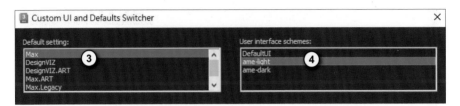

 TIPS

2018 版前的 3ds Max 有內建的 NVIDIA mental ray 渲染軟體，但到了 2018 版 mental ray 渲染軟體，變成外掛軟體，不再內建於 3ds Max，使用者若有需要，需另行下載。

⑤ 在左邊欄位選【Max（預設）】，右邊欄位選【ame-light（淡色）】。

⑥ 點選【Set】即可將介面更改為淡色，並使用【Max】這組預設設定。

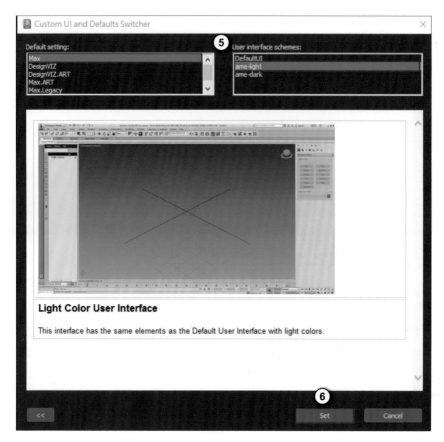

⑦ 更換完成後會跳出 restart（重新啟動）的提示視窗，點擊【確定】後需重新開啟 3ds Max 即完成設定。

1-2 介面介紹

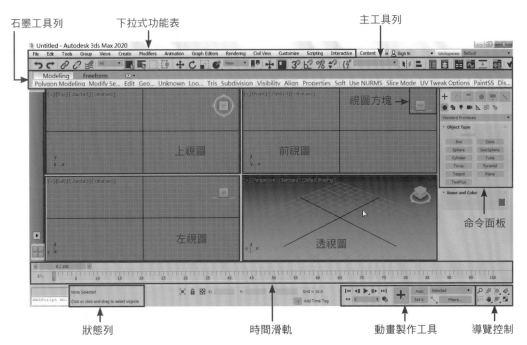

* **下拉式功能表**：3ds Max 所有的功能都可以在這裡找到。

* **主工具列**：主工具列有 ✛ 移動、 ↻ 旋轉、 ▦ 比例、材質⋯等許多常用的指令。

* **石墨工具列**：多邊形建模專用。

* **視圖方塊**：方塊表示目前視角的方向，拖曳方塊可以旋轉視角。

* **命令面板**：此處有 Max 最重要的六大面板，分別為 ✛ Create（創建）、 ☑ Modify（修改）、 ▦ Hierarchy（階層）、 ⬤ Motion（動作）、 ▭ Display（顯示）、 �’ Utilities（公用 程式）面板，創建與修改最常使用。

* **時間滑軌**：製作動畫展示與調整動畫影格時使用。

* **狀態列**：說明與提示目前應進行的動作。

- **動畫製作工具**：此處有 Auto（自動記錄）、播放、暫停…等製作動畫的功能。
- **導覽控制**：這裡有控制攝影機的按鈕，3D 環轉、平移畫面、拉近畫面…等。

工具列消失

① 若工具列消失，可以點擊【Customize（自訂）】→【Show UI（顯示介面）】→ 勾選【Main Toolbar（主工具列）】。

② 也可以點擊【Customize（自訂）→【Revert to Startup UI Layout】恢復預設 介面位置。

檔案儲存

① 點選下拉式功能表【File】→【Save】可儲存檔案。

② 點選下拉式功能表【File】→【Save As】可另存新檔。

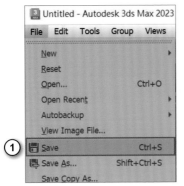 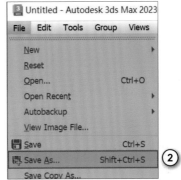

 TIPS

3ds Max 版本檔案為向下相容，所以存檔時要注意儲存的版本，

例如：若安裝的版本為 2019 版，則 2020 版的檔案將無法開啟。

在【save as type】中可選擇要儲存的版本，最多只能存到前三年的版本。

例如：2020 只能存 2019、2018、2017。

2018 只能存 2017、2016、2015，其他版本以此類推。

3ds Max(*.max) 表示儲存為目前使用的版本。

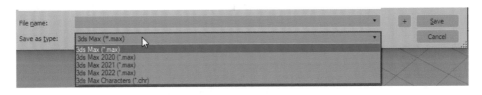

開新檔案

① 點擊【File】→【New】→【New All】可以開新檔案，但沒有重置所有設定。

② 點擊【File】→【Reset】可以開新檔案，且恢復預設設定。

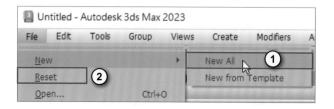

③ 【Reset】時，會詢問是否儲存目前檔案，選【Save】存檔，選【Don't Save】不存檔，選【Cancel】取消。

④ 也會再確認是否重置檔案，選【Yes】重置，選【No】取消。

開啟舊檔

點擊【File】→【Open】，選取範例檔〈茶壺 .max〉，可以開啟茶壺的檔案。

視圖與視覺型式

選左上角有 Perspective 的畫面中央，外框會變成黃色，按下鍵盤「Alt＋W」鍵，會從四個畫面變成一個畫面。

① 點擊畫面左上角【Perspective】在此可以切換視窗視角，例如上視圖（Top）、左視圖（Left）、前視圖（Front）、透視（Perspective）…等。

② 點擊畫面左上角
【Standard】可以切換模
型的品質。

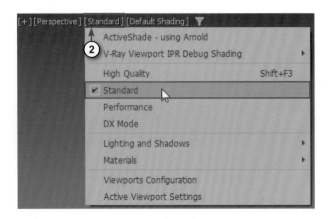

Standard 為常用的標準品質（如左圖），High Quality 為高品質（如右圖）：

③ 點擊【Default Shading】
可以切換視覺型式。

Default Shading 為著色模式（如左圖），Wireframe Override 為線框模式（如右圖）：

命令面板

最常使用的面板為【Create（創建面板）】與【Modify（修改面板）】，以下針對 這兩個面板來介紹。

① ➕【Create（創建面板）】底下分為：

* ⬤ Geometry（幾何物件）：
用來建立 3D 物件。

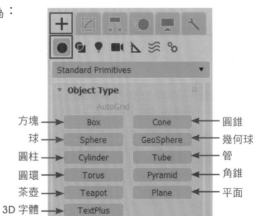

方塊 → Box　　　　Cone ← 圓錐
球 → Sphere　　　GeoSphere ← 幾何球
圓柱 → Cylinder　　Tube ← 管
圓環 → Torus　　　Pyramid ← 角錐
茶壺 → Teapot　　　Plane ← 平面
3D 字體 → TextPlus

★ Shapes（形狀）：用來繪製 2D 物件。

線 → Line
圓 → Circle
弧 → Arc
多邊形 → NGon
文字 → Text
蛋形 → Egg
手繪 → Freehand

Rectangle ← 矩形
Ellipse ← 橢圓
Donut ← 空心圓
Star ← 星形
Helix ← 螺旋線
Section ← 剖面

★ Light（燈光）：建立燈光，來營造場景中的明暗氣氛。

★ Cameras（攝影機）：建立攝影機來取得場景中所需的視角。

物理相機 → Physical
自由相機 → Free

Target ← 目標相機

★ Helpers（輔助工具）：提供虛擬物件、尺寸度量、照度…等工具。

★ Space Warps（空間扭曲）：通常運用在分子系統與虛擬的力場。

★ Systems（系統）：提供骨骼動畫工具與日光照明系統。

② 【Modify（修改面板）】：利用【Create（創建面板）】建立物件後，可到【Modify（修改面板）】來修改物件的特性及參數。也可利用【Modifier List（修改器清單）】，將模型加入修改器做彎曲、光滑化…等變化。

1-3 快捷鍵介紹

滑鼠基本操作

名稱	快捷鍵	功能
平移	滑鼠中鍵	按住滑鼠中鍵移動,可以平移畫面
縮放	滑鼠滾輪	向前滾動可放大畫面,向後滾動可縮小畫面
3D 環轉	Alt + 滑鼠中鍵	按住 Alt + 滑鼠中鍵,移動滑鼠可做 3D 旋轉
選取 / 定位	滑鼠左鍵	選取物件 / 定位要繪製的位置
四向功能表 / 結束	滑鼠右鍵	開啟四向功能表 / 結束指令

① 點擊【Create(創建面板)】→【Geometry(幾何物件)】→【Standard Primitives(標準物件)】→【Teapot(茶壺)】。

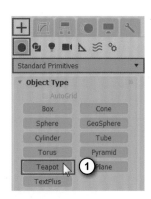

② 在畫面中拖曳滑鼠左鍵,建立數個不同大小的茶壺,按一下滑鼠右鍵結束指令。

③ 滑鼠滾輪向後滾動可將畫面縮小。

④ 滑鼠滾輪向前滾動可將畫面放大。(以滑鼠位置為中心來縮放)

⑤ 按住 Alt + 滑鼠中鍵，此時移動滑鼠可以做 3D 的視角環轉。

若沒有選取物件,則以視窗中央為中心來環轉畫面。若有選取物件,則是以物件位置為中心來環轉畫面。

⑥ 滑鼠移至整個畫面右上角,點擊視圖方塊的小房子,就可以將畫面轉回至預設等角視圖。

線框快捷鍵

名稱	快捷鍵	功能
著色 / 線框	F3	切換著色模式與線框模式
線框顯示 / 隱藏	F4	在著色模式時,顯示或隱藏線框

① 按下「F3」可切換成線框模式。

② 再次按下「F3」則切換回著色模式。

③ 在著色模式下，按下「F4」可開啟或關閉模型表面的邊框。

視圖切換

名稱	快捷鍵	功能
視窗互換	Alt＋W	可切換成一個或四個視窗
上視圖	T	切換至上視圖（Top）
前視圖	F	切換至前視圖（Front）
左視圖	L	切換至左視圖（Left）
底視圖	B	切換至底視圖（Bottom）

名稱	快捷鍵	功能
透視圖	P	切換至透視圖（Perspective）與離開攝影機視角
攝影機視圖	C	切換至攝影機視角（Carema）
建立攝影機	Ctrl+C	以目前的透視視角建立 Physical Camera 物理攝影機
視埠選單	V	開啟視埠選單（Viewport），切換至其他視角
物件放大檢視	Z	將選取的物件放大檢視

① 利用建立好的茶壺物件來操作，按下「Alt＋W」可切換一個或四個視窗來檢視物件。

② 按下「T」鍵可切換至上視圖來檢視物件，此時可看到茶壺的蓋子。按下「F3」
切換著色模式。（使用注音輸入法按下「T」鍵無效，請切換到英文輸入法）

③ 按下「F」鍵可切換至前視圖來檢視物件，此時可看到茶壺的側面。

④ 按下「L」鍵可切換至左視圖來檢視物件，此時可看到茶壺的把手。

⑤ 按下「P」鍵可切換至透視圖來檢視物件，此時可看到茶壺遠近的效果。

⑥ 按下「C」鍵可切換至攝影機視角，此時尚未架設攝影機，故會出現如右對話框。

⑦ 按下「Ctrl+C」鍵建立攝影機，左上角顯示 PhysCamera001 視圖，右上角的
視圖方塊會消失，表示目前是攝影機視角。

⑧ 按下「P」鍵可以離開攝影機。使用滑鼠滾輪縮小畫面可以看見攝影機。選取
任一個茶壺，按下「Z」鍵將選取的物件放大檢視；沒有選取物件的情況下，
按下「Z」鍵將場景所有物件放大檢視。

物件編輯

名稱	快捷鍵	功能
物件移動	W	移動選取的物件
物件旋轉 ↻	E	旋轉選取的物件
物件比例	R	改變選取的物件的比例，像是放大、縮小

① 左鍵選取欲移動的物件，並按下「W」或點選工具列的【 ✛ 】移動按鈕。

② 將滑鼠移動到方向軸上，當座標軸變成黃色，按住滑鼠左鍵拖曳即可往該軸方向移動，如下圖，目前為 y 軸變成黃色，則移動時物件只能往左或往右移動。（紅色軸為 X，綠色軸為 Y，藍色軸為 Z）

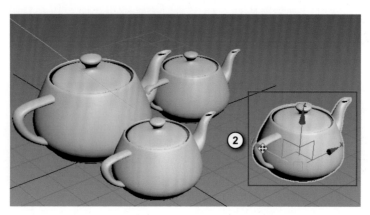

TIPS

若拖曳兩軸之間的轉角面，則 可在此平面上移動。如下圖所示，由左至右，分別為：在 XZ 平面移動、在 YZ 平面移動、在 XY 平面移動。

③ 選取欲旋轉的物件，並按下「E」或點選【 】旋轉按鈕。

④ 將滑鼠移動到方向軸上，當座標軸變成黃色，按住滑鼠左鍵拖曳即可向該軸方向旋轉，如下圖 X 軸向變成黃色，移動滑鼠時，物件將繞著 X 軸旋轉。

⑤ 選取要縮放的物件，並按下「R」或點選【 】比例按鈕。

⑥ 將滑鼠移動到任一軸上，當座標軸變成黃色，按住滑鼠左鍵拖曳即可向該軸方向縮小或放大，如下圖 X 軸向變成黃色，移動滑鼠時，物件將往 X 軸方向縮放。

⑦ 將滑鼠移動到 XYZ 三軸構成的三角平面上，會發現中間三角型為黃色，按住左鍵往上下拖曳，可將物件以等比例來放大或縮小。（若不能等比例縮放，可能是比例工具變成 ，按下 R 鍵，切換回 ）

其他快捷鍵

名稱	快捷鍵	功能
查詢	X	輸入指令名稱來查詢指令
鎖定物件	空白鍵 → Lock Selection	鎖定選取的物件
復原	Ctrl+Z	回上一個步驟
重做	Ctrl+Y	回下一個步驟

① 按下「X」鍵會出現一個視窗，可輸入指令名稱來搜尋指令。

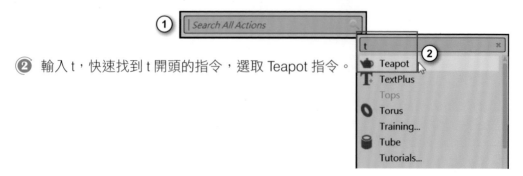

② 輸入 t，快速找到 t 開頭的指令，選取 Teapot 指令。

③ 就可以繪製茶壺，按下滑鼠右鍵結束。

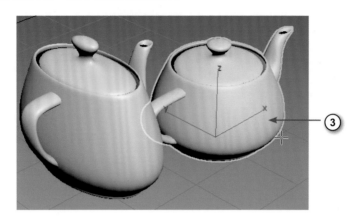

 TIPS

2014 年以前的版本，X 鍵為「開啟或隱藏座標軸」。 2014 之後的版本，則可以從功能表的【Views】→【Show Transform Gizmo】來開啟或隱藏座標軸。

④ 在選取物件後，按下「Shift＋Ctrl＋N」可將物件鎖定，如此其它物件將不會被選取到，再次按下「Shift＋Ctrl＋N」後可解除鎖定。

TIPS

也可以按「空白鍵」→選取【Lock Selection】鎖住選取。

⑤ 選取物件，按下「Alt＋X」鍵變成透明化，再按一次 Alt＋X 鍵可以復原。

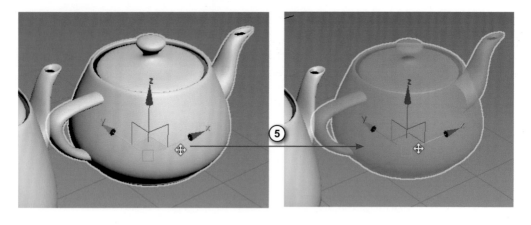

⑥ 按下「Ctrl+Alt+X」鍵切換為專家模式，主工具列與命令面板會隱藏，再按一次可以復原。（或是點擊選單【Views】→【Expert Mode】）

⑦ 按下鍵盤英文上方的 + 與 – 按鍵可以放大或縮小座標。（不能按鍵盤右側數字九宮格的 + 與 - ）

1-4 複製的應用

按住「Shift」鍵,並將物件往要複製的方向移動、旋轉或縮放比例,會出現複製物件的選項視窗,以下為三種複製的模式:

選項	中文解釋	功能	在 ✐ 修改面板上的變化
Copy	複製	複製的物件與原本的物件沒有關聯,各自為獨立物件。	Teapot006 / Modifier List / Teapot 細體字
Instance	分身	複製出的物件與原本的物件之間為雙向連結,修改其中一個物件,其他物件將一起被修改。	Teapot006 / Modifier List / **Teapot** 粗體字
Reference	參考	複製的物件為單向連結,若修改原本的物件,其他物件會一起修改;若修改複製出來的物件,則原本的物件不會被修改。	Teapot006 / Modifier List / **Teapot** 粗體字 + 一橫

Copy

① 點擊【Create(創建面板)】→【Geometry(幾何物件)】→【Standard Primitives(標準物件)】→【Box(方塊)】。

② 在畫面中按住滑鼠左鍵，拖曳出一個矩形再放開左鍵，滑鼠往上移動至任一高度後點擊左鍵，完成任意大小的方塊。

③ 按下「W」鍵切換為移動工具，按住「Shift」並移動方塊，可複製方塊。

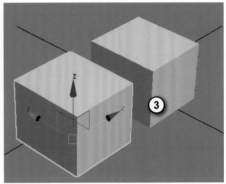

④ 點選【Object】中的【Copy（複製）】並將【Number of Copies（副本數）】輸入「3」→按下【OK】。

⑤ 完成複製。

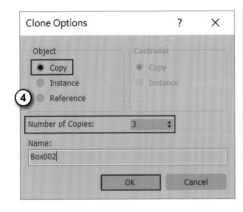
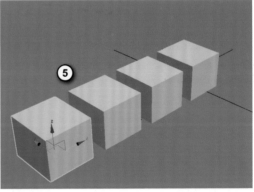

 TIPS

「Number of Copies」欄位中的數字不包含原來的物件，例如，副本數輸入「3」，則包含原本的物件總共會有 4 個。

⑥ 點選任一方塊後，到修改面板，在【Parameters（參數）】→【Length（長度）】→輸入「100」。

⑦ Copy 模式複製的物件之間沒有關聯，所以更改長度的只有被選取的方塊。

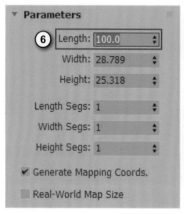
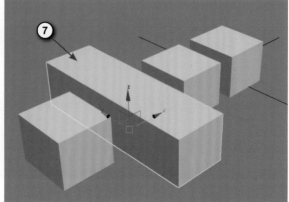

Instance

① 繪製一個新的方塊，並按住「Shift」移動複製。點選【Object】裡的【Instance（分身）】。

② 將【Number of Copies（副本數）】輸入「3」後再按下【OK】。

③ 完成複製。

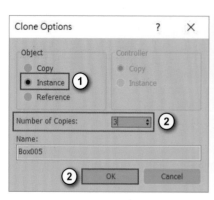
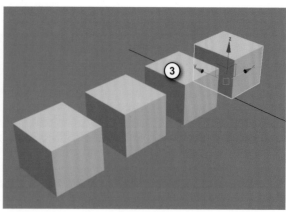

④ 點選任一方塊後，到修改面板，在【Parameters（參數）】→【Length（長度）】→輸入「100」。

⑤ Instance 模式複製的物件之間有雙向關聯，所以全部方塊的長度皆變為 100。

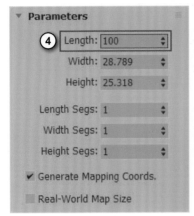

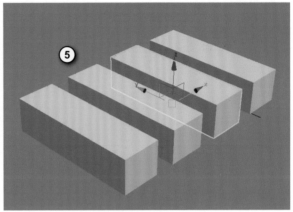

 TIPS

若按下「R」鍵切換比例座標，將方塊縮小，則其他方塊不受影響，分身複製僅能影響修改面板的數值。

將比例 X 座標恢復成 100，可以恢復至原本大小。

Reference

① 繪製一個新的茶壺，並按住「Shift」往右移動複製。點選【Object】裡的
【Reference（參照）】，以此茶壺為基礎來複製其他茶壺，其他茶壺之後的修改
都不會影響原本的茶壺。

② 將【Number of Copies（副本數）】輸入「3」後再按下【OK】，完成複製如
下圖。

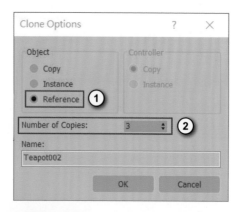

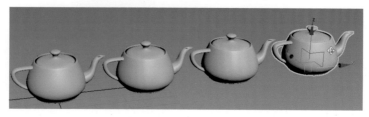

③ 選取任一個複製出來的茶壺，到修改面板，在【Modifier List（修改器清單）】
下拉式選單→選擇【Bend（彎曲）】，在選取的茶壺加上彎曲修改器。

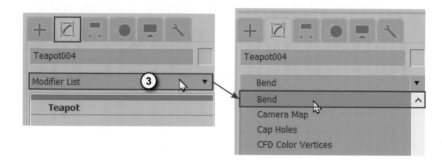

④ 可以看到 Teapot 與 Bend 之間有一橫，若修改器在這一橫之下，會影響原本的茶壺，若在這一橫之上，則只影響目前的茶壺。

⑤ 調整【Angle（彎曲角度）】。

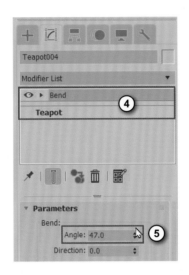

⑥ 只有加 Bend 修改器的茶壺會改變。

⑦ 選取原本的茶壺。

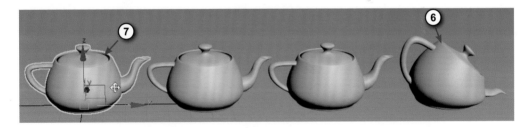

⑧ 到修改面板，在【Modifier List（修改器清單）】下拉式選單→選擇【Twist（扭轉）】，在選取的茶壺加上扭轉修改器。

⑨ 調整【Angle（扭轉角度）】。

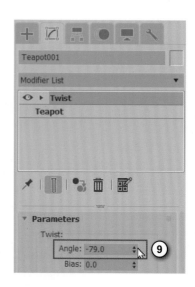

⑩ 若原本茶壺改變，則所有茶壺會一起變化。

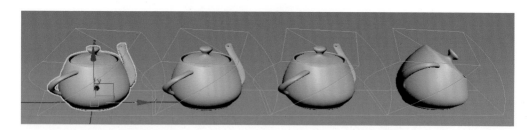

⑪ 選取原本的茶壺，按下【 ⟨使獨立⟩ 】，茶壺之間的關聯性會消失，粗體字會變成細體字。

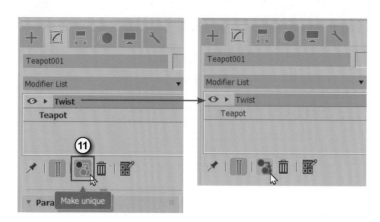

1-5 建立基本物件

Geometry（幾何物件）

常用的幾何物件：

- Box →方塊
- Sphere →球
- Cylinder →圓柱
- Cone →圓錐
- Plane →平面

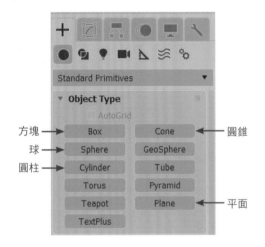

Box 方塊

① 點擊【Create（創建面板）】→【Geometry（幾何物件）】→【Standard Primitives（標準基本物件）】→【Box（方塊）】。

② 在任意位置按住滑鼠左鍵，做為起始點。

③ 拖曳滑鼠拉出矩形後，放開滑鼠左鍵。

④ 將滑鼠向上移動到適當的高度後點擊滑鼠左鍵，完成方塊繪製。

Cylinder 圓柱

① 在【Create（創建面板）】，點擊【Cylinder（圓柱）】。

② 在任意位置按住滑鼠左鍵，做為圓的中心點。

③ 拖曳滑鼠拉出圓形後，放開滑鼠左鍵。

④ 將滑鼠向上移動到適當的高度後點擊滑鼠左鍵，完成圓柱繪製。

Cone 圓錐

① 在【Create（創建面板）】，點擊【Cone（錐）】。

② 在任意位置按住滑鼠左鍵，做為圓的中心點。

③ 拖曳滑鼠拉出圓形後，放開滑鼠左鍵。

④ 將滑鼠向上移動到適當的高度後點擊滑鼠左鍵。

⑤ 上下移動滑鼠，決定錐形面的大小後點擊滑鼠左鍵，完成圓錐繪製，如下圖。

 TIPS

在【Create（創建面板）】→【Geometry（幾何物件）】下方，將【Standard Primitives（標準基本物件）】切換為【Extended Primitives（延伸基本物件）】，可以繪製其他比較複雜的基本物件，其中以【ChamferBox（倒角方塊）】最常使用。

1-6 選取的運用

① 點擊【Create（創建面板）】→【Geometry（幾何物件）】→【Standard Primitives（標準物件）】→【sphere（球）】。在畫面中建立幾個球體。

② 點擊【■ 選取】按鈕，或按下「Q」可以切換為選取工具，單純用於選取物件，不會不小心移動到物件。選取框的形狀預設是 ■ 矩形。選取模式預設為【■（Crossing）】框選模式。

③ 按住滑鼠左鍵拖曳出矩形框來選取球體，在虛線框內或被虛線碰觸的物件，會被選取。

TIPS

被選取的茶壺會出現白色外框，表示模型範圍，按下「Shift+J」鍵可以顯示或關閉此白色外框。（比較舊版的軟體則是按下「J」鍵）

④ 點擊【■】按鈕，可以切換為【■（Window）】窗選模式。

⑤ 按住滑鼠左鍵拖曳出矩形框來選取茶壺，只有在虛線框以內的物件會被選取。

⑥ 再次點擊【■】按鈕可以切換回【■】框選模式，此模式較常用。

⑦ 以滑鼠左鍵點選一個茶壺，按住「Ctrl」鍵點擊其他茶壺，可以加選物件。

⑧ 按住「Alt」鍵點擊其他茶壺，可以取消已選取的物件。

⑨ 在畫面空白處點擊滑鼠左鍵，可以取消選取。

 TIPS

物件選取後，按下鍵盤的「Delete」鍵就可以刪除。

1-7 繪製簡易桌椅

① 利用【Box】繪製一薄型方塊做為桌板，另一方塊做為桌腳，繪製完可用比例調整長寬高。

 TIPS

1. 按下鍵盤的「Shift＋J」鍵，可以開啟或關閉目前選取物件的白色外框。

2. 按下鍵盤的「G」鍵，可以開啟或關閉網格線。

② 選取桌板，點擊移動鍵或按下「W」鍵切換成移動座標，在下方的 XYZ 座標
右側的 ⇕ 小箭頭圖示上點擊滑鼠右鍵可將座標歸零，使桌面移動到原點位置。

③ 按下「T」鍵切換到「上視圖」，並按下「F3」鍵切換到線框模式，拖曳如圖
所示的座標轉角，將桌腳移動到桌子左上角，如下圖。

④ 移動完成後，按下「F」鍵可切換至「前視圖」，將桌板往上移到桌腳上方。

⑤ 切換回「上視圖」，按下「W」鍵切換成移動座標，選取桌腳，按住「Shift ＋ 滑鼠左鍵」將桌腳往右移動複製。

⑥ 因為桌腳尺寸相同，選擇【Instance（分身模式）】，方便設計變更。

⑦ 再選取兩個桌腳，往上移動複製。

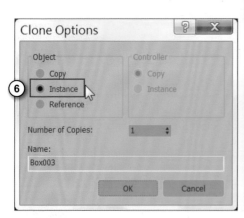

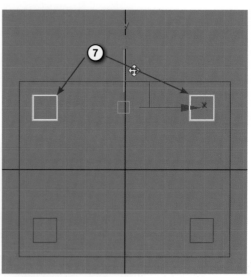

⑧ 完成桌子繪製。可按下「P」鍵切換為透視圖，環轉視角檢視桌子。按下「R」
鍵切換比例座標，調整桌板長寬。

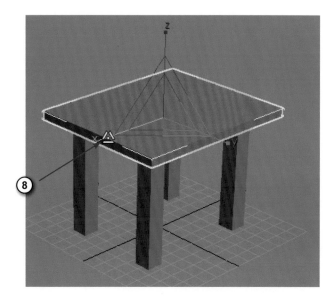

⑨ 選取其中一個桌腳，在修改面板中，調整 Length（長度）與 Width（寬度）。

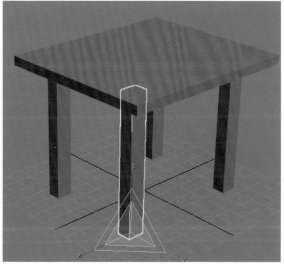

⑩ 回到創建面板的【Geometry（幾何物件）】→下拉選單→【Extended Primitives（延伸基本物件）】，此選單裡的幾何基本形狀較為細緻。

⑪ 點擊【ChamferBox（倒角方塊）】來繪製椅子。

⑫ 在任意位置按住滑鼠左鍵，做為起始點。

⑬ 拖曳滑鼠，拉出矩形後放開滑鼠左鍵。

⑭ 將滑鼠向上移動到適當的位置後，點擊滑鼠左鍵決定方塊的高度。

⑮ 滑鼠向上移動調整方塊的圓角大小，點擊左鍵決定圓角大小，完成繪製。

⑯ 按下「E」鍵切換成旋轉座標，按住「 Shift ＋ 滑鼠左鍵」向上旋轉複製方塊
作為椅背。

⑰ 此時選擇【Copy】模式，因為椅墊和椅
背尺寸不相同。

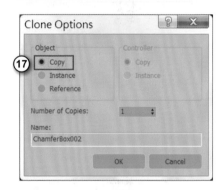

⑱ 到修改面板調整長寬高，將椅背調整至
適當大小，按下「L」切換到左視圖，將
椅背移動到椅墊上，再按下「P」切回透
視圖。

⑲ 點擊創建面板的【Geometry（幾何物件）】→【Standard Primitives（標準物件）】→【Cone（圓錐）】來繪製椅腳，先繪製出圓柱形狀，再向上移動滑鼠並點擊左鍵決定錐度。

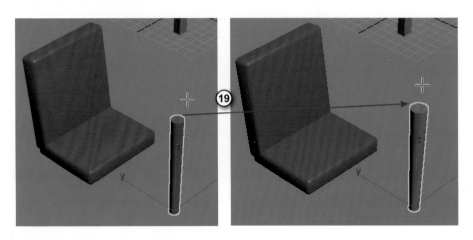

⑳ 按下「T」切換到「上視圖」，並按下「F3」切換到線框模式，將椅腳移動到椅子左上角。

㉑ 按下「W」鍵切換成移動座標，按住「 Shift + 滑鼠左鍵」將椅腳移動複製至右側。

㉒ 因為椅腳的尺寸相同，選擇【Instance（分身模式）】，便於設計變更。

㉓ 利用移動複製來完成剩下的椅腳。

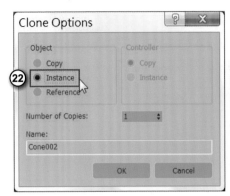

㉔ 點擊「L」後切換到「左視圖」移動椅墊與椅背到椅腳上方。

㉕ 按下「R」切換比例座標，選取整個椅子，拖曳座標中間的三角區域做等比例
縮小，並移動到桌子旁。

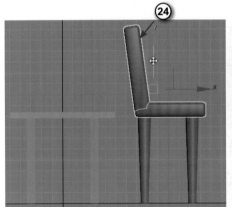

㉖ 可切換到「上視圖」調整椅子位置。

㉗ 將椅子移動複製，【Number of Copies】輸入複製數量「3」，總共四個椅子。

㉘ 框選椅子移動到桌子周圍，並利用旋轉將椅子轉到適當的方向。

移動其他椅子，完成後按下「P」鍵切換至透視圖。

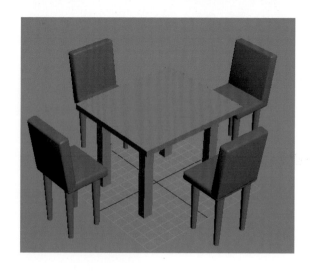

㉙ 選取椅子，點擊創建面板下方的色板，或是修改面板右側的色板，可以變更顏色，由於背景是灰色，深色的顏色會比較容易看得清楚。（注意此動作無法復原）

㉚ 點擊 Current Color 右側的色板。

㉛ 可以選擇任意顏色，按下【OK】關閉視窗。

㉜ 改變顏色只是易於分辨不同物件，模型還是必須給予不同的材質來呈現最後效果。

室內建模常用工具介紹

2-1　軸心設定

2-2　常用修改器介紹

2-3　物件鎖點

2-4　Line（線）的應用

2-5　布林運算

2-6　範例一：多邊形櫃

2-7　範例二：吧檯

2-8　群組

2-1 軸心設定

① 在【Create（創建面板）】，點擊【Cylinder（圓柱）】，繪製半徑為「70」，高為「3」的圓柱，作為時鐘本體。也可以調高【Sides】數值，增加圓柱邊數，使曲面更圓滑。

② 按下「W」鍵切換為移動座標，在下方座標軸的 XYZ 三角鈕上，點擊滑鼠右鍵，可將選取物件的座標歸零。

③ 繪製一長為「10」，寬為「25」，高為「5」的方塊，並將其位置以座標歸零的方式移動到原點。

④ 按下「T」鍵切換至上視圖，將方塊移動到圓柱的邊緣，作為時間刻度，如下左圖所示。

⑤ 選取指針後點擊【Hierarchy（階層面板）】→【Pivot（軸心）】→【Affect Pivot Only（只影響軸心）】來改變軸心位置。

⑥ 在下方的 X 軸座標 ⬍ 圖示上點擊滑鼠右鍵,將 X 座標歸零,使指針軸心移動
到原點,如下圖。

 TIPS

若要將軸心更改回物件的中心點,就點擊【Center to Object】。軸心重置則點擊【Reset Pivot】。

⑦ 設定完成後再點擊【Affect Pivot Only】來結束軸心編輯。

⑧ 在主工具列【Angle Snap Toggle（角度鎖點）】點擊滑鼠右鍵，開啟設定視窗。

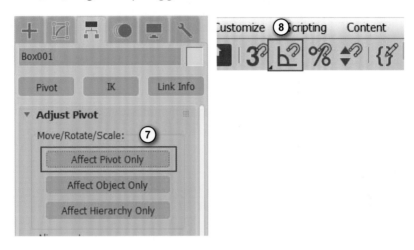

⑨ 在【Angle（角度）】欄位內輸入「30」，輸入完畢後關閉視窗。

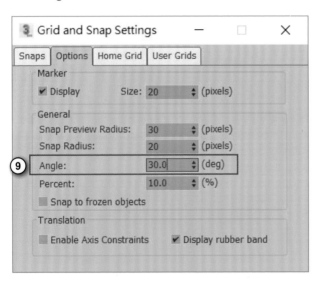

TIPS

角度設定為30度時，物件在旋轉時就會旋轉 30 的倍數，其他角度以此類推。

⑩ 在主工具列按下【Angle Snap Toggle（角度鎖點）】，開啟角度鎖點。

⑪ 選取指針，按下「E」鍵切換旋轉座標，再按住「Shift」鍵將指針做旋轉複製到 30 度的位置。

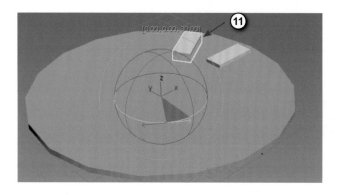

⑫ 此時會出現複製選項視窗，複製模式選擇「Instance（分身）」，設定複製的數量為「11」。

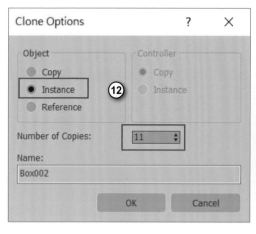

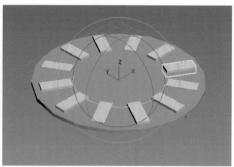

⑬ 選取所有指針，點擊【Hierarchy（階層面板）】→【Pivot】→先按【Affect Pivot Only】控制軸心，再按【Center to Object】將所有指針軸心更改回物件軸心，再按【Affect Pivot Only】離開軸心控制。

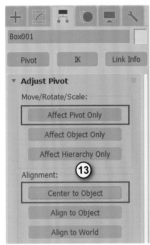

⑭ 選取 12 點方向的時間刻度，並按下「W」鍵切換為移動座標，以 Copy 方式複製一個做為分針。（因長針大小需另外調整，所以用 Copy 方式複製，方能個別調整大小。）

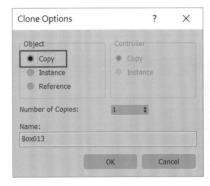

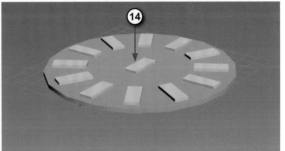

⑮ 切換至「上視圖」將分針移至適當位置，並按下「R」鍵切換比例座標，調整分針大小，如下圖所示。

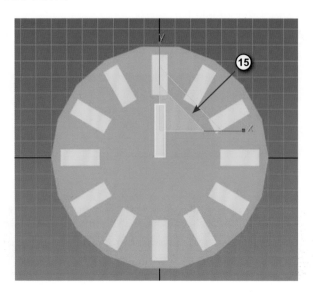

⑯ 按下「E」鍵切換旋轉座標，按住「Shift」鍵旋轉複製出時針，並移動到適當位置，完成圖如下所示。指針長度可在【Modify（修改面板）】修改 Width 數值。

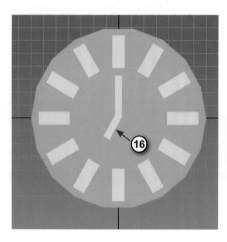

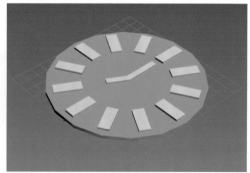

2-2 常用修改器介紹

Extrude（擠出）與 Shell（殼）

① 點擊【Create（創建面板）】→【Shape（形狀）】→【Line（線）】來繪製草圖。切換至上視圖，繪製一個封閉的形狀。

 TIPS

繪製時按住「Shift」鍵可描繪出水平或垂直的線條。

💡 **TIPS**

點擊【Line】指令後，創建面板的【Initial Type（初始類型）】為【Corner（角點）】，點擊滑鼠左鍵可以畫直線；【Drag Type（拖曳類型）】為【Bezier（貝茲點）】，按住滑鼠左鍵拖曳可以畫曲線。若沒有要封閉線段，按滑鼠右鍵可以結束線段，再按一次右鍵結束畫線指令。

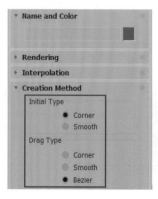
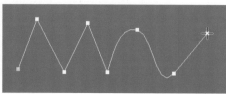

② 繪製封閉線段會出現一視窗，詢問是否將線段封閉，選「是」。

③ 切換至【Modify（修改面板）】，點擊【 ⬚ 】進入【Vertex（點層級）】，來進行點的編輯。

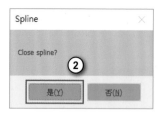

④ 選取所有的點，選取到的點會變成紅色。

⑤ 按下滑鼠右鍵，點擊【Smooth】，將所有的點轉成平滑點。

⑥ 轉換完成後可選取單一個點，來移動微調，調整完畢後再回到修改面板點擊
【 ⬚ Vertex（點層級）】結束編輯。

⑦ 點擊【Modify（修改面板）】→【Modifier List】的下拉式選單→加入【Extrude
（擠出）】修改器，可將 2D 形狀往垂直方向長出為 3D 模型。

⑧ 在【Amount（高度）】輸入「5」，設定擠出高度，按下「F4」顯示線框，【Segments（擠出段數）】設定「3」，完成如右圖所示。

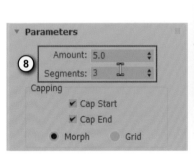
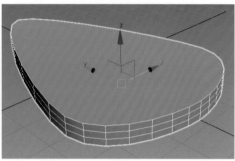

⑨ 勾選【Cap Start】，顯示擠出開始的面；取消勾選【Cap End】，擠出末端的面會消失。

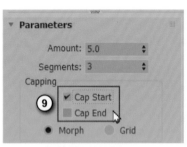
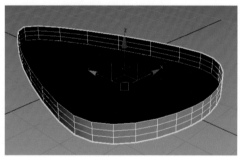

⑩ 點擊【Modifier List】下拉選單→加入【Shell（殼）】修改器。

⑪ 【Inner Amount（內側厚度）】輸入「1」，【Outer Amount（外側厚度）】輸入「0」。

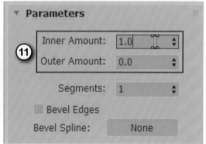

⑫ 完成如下圖。

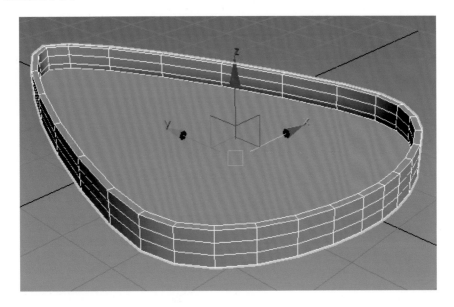

修改器的管理

① 延續上一個檔案,或開啟光碟範例檔〈修改器的管理 .max〉。

② 關閉 Shell 修改器左邊的眼睛,可以關閉修改器效果。

③ 開啟 Shell 修改器左邊的眼睛。修改是照順序往上累加的,選取最下方的 Line,可以回去修改線段,但模型也會回到線的狀態。

④ 開啟【🔲】可以顯示加上所有修改器的最終效果。

 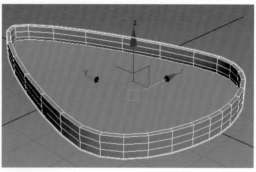

⑤ 以滑鼠左鍵拖曳 Shell 到 Extrude 下方,可以改變修改器順序,結果也會不同。

⑥ 選取 Shell 修改器（顯示藍色表示已選取），按下【🗑】可以刪除修改器。

MeshSmooth（網格平滑）

開啟〈MeshSmooth.max〉範例檔。

正式操作

① 檔案內有一組方塊組成的簡易沙發。

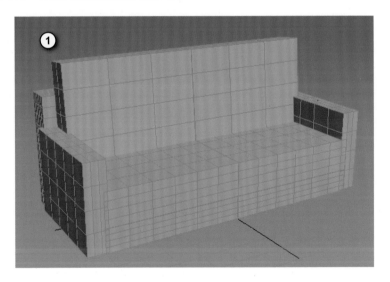

② 框選所有方塊後，在【Modify（修改面板）】→【Modifier List（修改器清單）】的下拉式選單→加入【MeshSmooth（網格平滑）】修改器，出現右邊視窗是因為選取物件中有 Reference（參照）複製的物件，按下【確定】即可。

③ 修改面板中，【Subdivision Amount（細分數值）】→【Iterations】的數值越大越平滑，但在複雜的模型中，數值大於 2 時很有可能會當機。

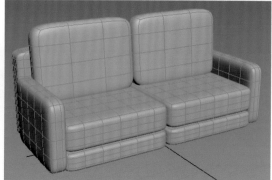

④ 選取左側方塊，在修改面板中選取 Box，可以回去修改方塊數值，Segs
（Segments 段數）越高，沙發邊角越明顯，反之則沙發越柔軟。

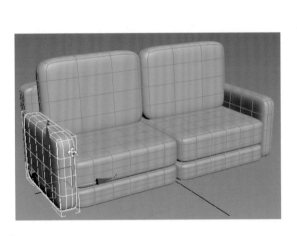

⑤ 完成圖。

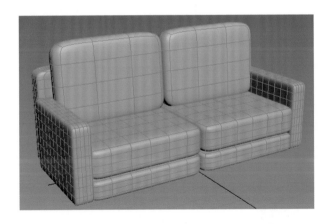

FFD（自由變形）

① 點擊【Create（創建面板）】→【Geometry（幾何物件）】→下拉式選單選擇 【Extended Primitives（延伸物件）】→【ChamferBox（倒角方塊）】來繪製一 圓角方塊。

② 在【Parameters（參數）】→【Length Segs（長度分段數）】、【Width Segs （寬度分段數）】輸入「3」來增加分段數。

③ 在【Modify（修改面板）】→【Modifier List】下拉式選單→加入【FFD 4x4x4 （自由變形）】修改器，4x4x4 表示三個方向各有四排控制點。

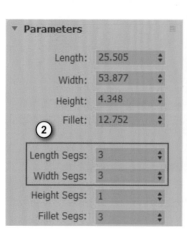
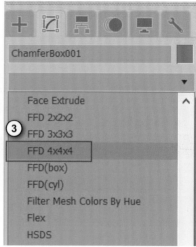

④ 按下「T」鍵切換至上視圖，將【FFD】修改器左側小箭頭打開，點擊進入【Control Points（控制點模式）】層級進行編輯。

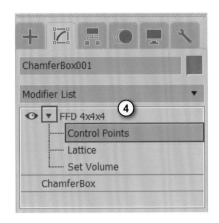

 TIPS

點擊【Control Point（控制點模式）】，使底色顯示藍色時，表示已經進入子層級中，可以控制點。再次點擊【Control Points（控制點模式）】，使底色顯示灰色，表示已經離開子層級，可以移動整個物件。

⑤ 將中間的八個點框選起來，如下圖所示。

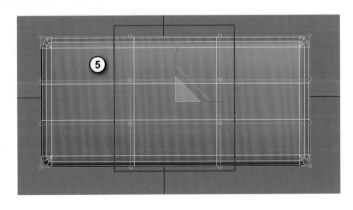

TIPS

若未進入【Control Point（控制點模式）】層級進行編輯，是無法選到任何點的。

⑥ 按「R」鍵切換比例，將選取的點往中間縮小，製造凹陷。

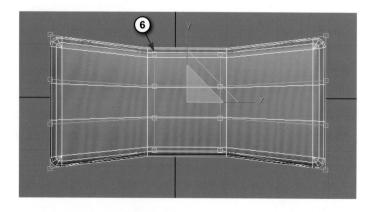

⑦ 選取橫向中間八個點，往中間縮小製造凹陷，如下圖所示。

⑧ 框選中間的四個點，如下圖所示。

⑨ 先拖曳 XY 軸方向放大，按「P」鍵切換到透視圖來檢視，將點往上（Z 軸方向）放大，製造膨脹感。

⑩ 點擊【Modify（修改面板）】→【Modifier List】下拉式選單→加入【MeshSmooth（網格平滑）】修改器，可以將物件變得更平滑。

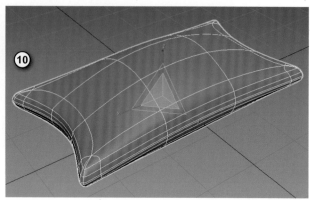

Taper（錐形）

① 點擊【Create（創建面板）】→【Geometry（幾何物件）】→【Standard Primitives（標準物件）】→點擊【Box（方塊）】，繪製一方塊，如下圖，並在【Parameters（參數）】→【Height Segs（高度分段數）】輸入「7」來增加分段數。

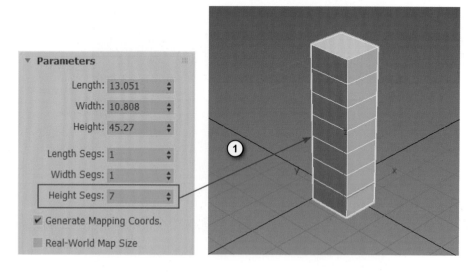

② 點擊【Modify（修改面板）】→【Modifier List】下拉式選單→加入【Taper（錐形）】修改器。

③ 在【Parameters（參數）】→調整【Amount】的數值，數值往正向，則方塊頂部的面積越大；數值往負向，則方塊頂部的面積越小，如下圖。

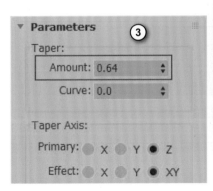

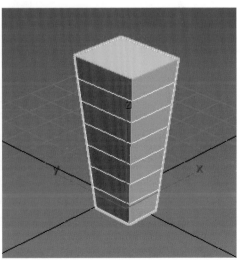

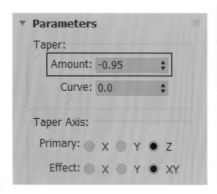

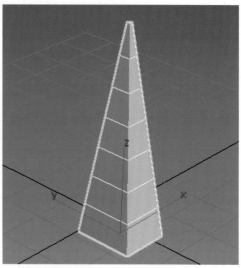

④ 在【Parameters】→調整【Curve（曲線）】的數值，數值往正向，則方塊邊緣為膨脹；數值往負向，則方塊邊緣為凹陷，如右圖。

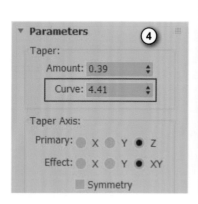

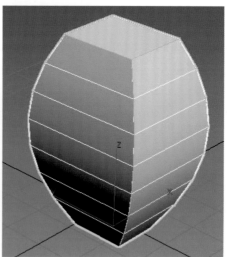

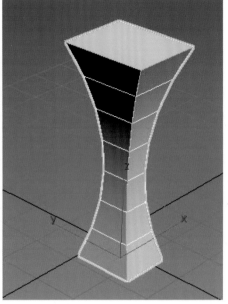

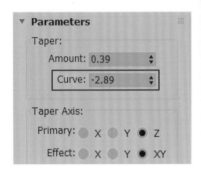

Symmetry（對稱）

① 切換至上視圖，點擊【Create（創建面板）】→【Shape（形狀）】→【Line（線）】來繪製樹的半邊形狀，最後必須點擊起始點，完成封閉造型。

② 點擊【Modify（修改面板）】→【Modifier List（修改器清單）】→加入【Extrude（擠出）】修改器。

③ 按下「T」鍵切換至上視圖。

④ 點擊【Modify（修改面板）】→【Modifier List】→加入【Symmetry（對稱）】修改器。

⑤ 在【Parameters（參數）】→【Mirror Axis（鏡射軸）】選擇【x 軸】，並將【Flip（反向）】打勾。

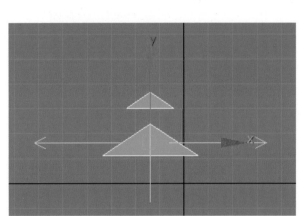
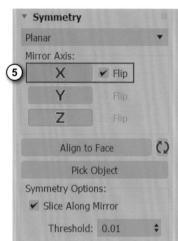

 TIPS

【Mirror Axis（鏡射軸）】中的選項 X、Y、Z 是讓我們選擇要以哪一軸為對稱軸。
【Flip】是指反向對稱。

Flip 沒勾

Flip 有勾

⑥ 點擊【Modify（修改面板）】→【Symmetry（對稱）】，進入【Symmetry（對稱）】子層級。

⑦ 按「W」鍵切換移動座標，將對稱軸往右移動到相對的位置，使物件相互對稱，即可完成樹。按下鍵盤的英文字母上方的數字「1」，離開子層級。

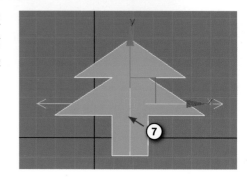

Lathe（車削）

① 在【Create（創建面板）】→【Shape（形狀）】→點擊【Line（線）】來繪製線段。

② 取消勾選【Start New Shape（開始新形狀）】，使之後繪製的線段皆屬於同一個物件。

③ 按「F」切換到前視圖，繪製一條斜線作為燈罩，按一下右鍵結束線段。

④ 按住「Shift」鍵，繪製水平與垂直線段完成燈座，按一下右鍵結束線段，再按一下右鍵結束畫線的指令。

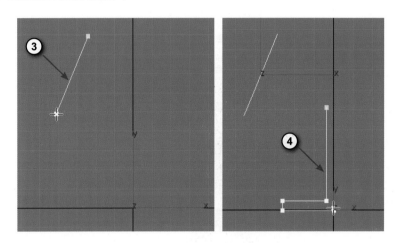

⑤ 在【Modify（修改面板）】→【Modifier List】下拉式選單→加入【Lathe（車削）】修改器。

⑥ 此時完成品還不是我們期望的，繼續在修改面板下方設定以下參數：

* ★ Direction（方向）欄位選擇【Y】，使線段繞 Y 軸旋轉。

* ★ Align（對齊）欄位選擇【Max】旋轉軸靠右對齊，而 Center 為置中，Min 為靠左。

* ★ Degrees（角度）輸入「360」。

* ★ Segment（段數）輸入「32」，按「F4」開啟線框可以顯示段數。

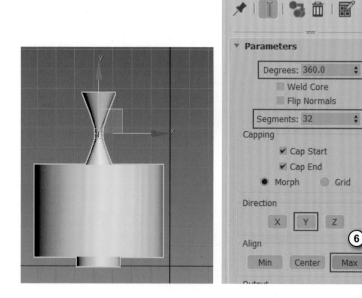

⑦ 點擊 Lathe 左側三角形展開，點擊【Axis（軸）】子層級。

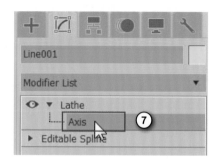

⑧ 左右移動，可以控制旋轉軸的位置。

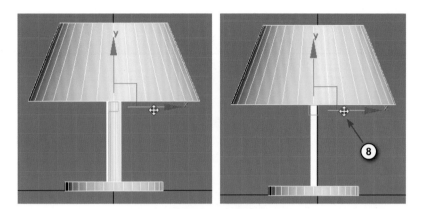

⑨ 點擊【Lathe】離開子層級。（必須離開子層級才能選到其他物件）

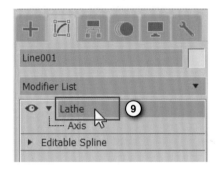

2-3 物件鎖點

2.5D 鎖點

① 在【Create（創建面板）】，點擊【Box】，繪製任意四個不同大小的方塊，並將方塊移動到不同的高度。

② 按下「T」鍵切換到上視圖。

③ 將滑鼠移動到上方鎖點工具，在按鈕上按住滑鼠左鍵不放，切換成「2.5D」模式，並在按鈕上點擊滑鼠右鍵，開啟「Grid and Snap Settings」鎖點的設定視窗。

④ 將【Vertex（頂點）】打勾，並取消其他勾選，並點擊右上角的X即可完成設定。Vertex 可以鎖點至模型角點與模型線框的交叉點。

⑤ 按下「W」切換移動座標，將滑鼠移動到物件的頂點時會出線黃色的十字（注意滑鼠必須在模型上）。

⑥ 在任一頂點按住滑鼠左鍵，移動此方塊到另一方塊的頂點時，也會有出現黃色的十字，並且會有吸附的感覺，放開滑鼠左鍵來決定物件鎖點的位置。

⑦ 依照上述步驟，將所有方塊的角點連接起來，如下圖。

TIPS

移動鎖點時，若只能往某一軸向移動，按一下「Alt+F3」鍵可以關閉軸向拘束，即可順利鎖點，再按一次「Alt+F3」可以開啟軸向拘束。

⑧ 按下「P」鍵切換為透視圖，可發現從上視圖檢視三個方塊已連結在一起，但從透視圖角度來看卻未連結，因「2.5D」為平面投影鎖點，只能在同一視圖中鎖點，並不會更改物件的高度。

3D 鎖點

① 同 2.5D 鎖點的 1、2 步驟，繪製四個不同大小、高度的方塊，並切換到上視圖。

② 滑鼠移動到上方鎖點工具，在按鈕上按住左鍵不放，切換成「3D 鎖點」模式。

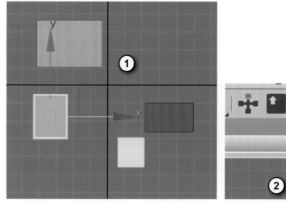

③ 點擊移動按鈕或按下「W」鍵,將方塊的任一頂點移動到另一個方塊的頂點,如下圖所示。

④ 按下「P」鍵切換為透視圖,此時從上視圖與透視圖來檢視,方塊的頂點與頂點之間都正確的接合在一起,此為 3D 物件鎖點。

簡易樓梯繪製

①　點擊【Box】，繪製一長、寬、高為「65、35、8」的方塊，長寬高的分段數皆為「1」。

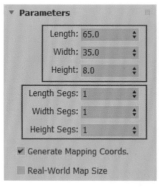
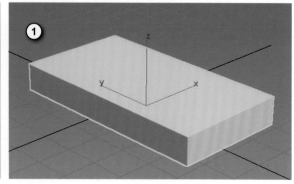

②　按下「F」鍵切換到前視圖，選取方塊，並按下「W」鍵切換為移動工具。

③　將滑鼠移動到上方鎖點工具，點擊【3³（Snaps Toggle）】，開啟「3D」鎖點模式。

④　按住「Shift」鍵，左鍵點擊方塊左下角不放，拖曳到方塊右上角，作移動複製。

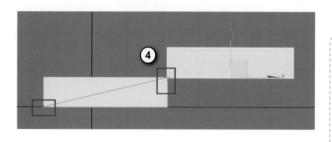

TIPS

若移動複製時，軸向被限制在某一軸向，可以按下「Alt+F3」來解除軸向鎖定。

⑤ 複製模式選【Instance（分身）】，數量欄位輸入「7」，複製 7 個方塊，加上原本的方塊，共製作 8 階的樓梯。

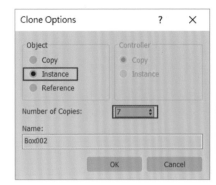

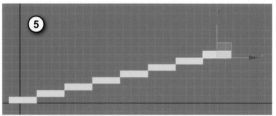

⑥ 按「P」切換回透視，利用【Cylinder（圓柱）】，繪製一適當大小的圓柱作為欄杆。

⑦ 在上方鎖點工具點擊滑鼠右鍵，開啟鎖點設定視窗，將【Midpoint（中點）】打勾，之後才能鎖點到階梯中點。

⑧ 先選取圓柱，按下「空白鍵」並選擇 Lock Selection 鎖定物件。按下「W」鍵切換移動工具，將滑鼠移動到圓柱的中心點會出現黃色十字。

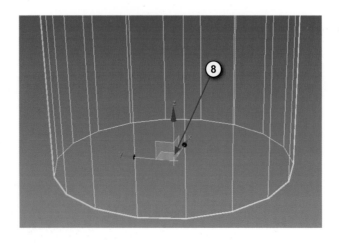

⑨ 左鍵拖曳圓柱中心點，移動鎖點至第一個階梯的中點，如左圖所示。

⑩ 按住「Shift」鍵，左鍵拖曳圓柱中心點，移動複製到第二個階梯中點。

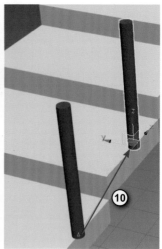

⑪ 複製模式選【Instance（分身）】，數量欄位輸入「7」，來製作 8 階樓梯的欄杆。（欄杆完成後，請將物件鎖點【Midpoint（中點）】取消勾選。）

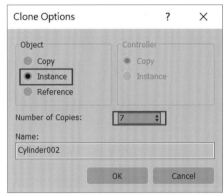

⑫ 關閉「3D 鎖點」，按 T 鍵切換至上視圖，選取所有欄杆，並將欄杆往內移動。

TIPS

若不小心選到階梯，可按住「Alt」鍵，點擊階梯即可取消階梯的選取。

⑬ 將欄杆移動到適當位置後，按住「Shift」鍵，往上移動複製出另一側的欄杆。

⑭ 繪製一個長型的方塊，作為樓梯的扶手。

⑮ 按下「F」鍵切換至前視圖，將扶手旋轉至與樓梯的角度相符，並移動到欄杆上方。

⑯ 按下「T」鍵切換到上視圖，調整扶手位置至欄杆上方（可按「F3」開啟線框檢視），並將扶手移動複製到另一側的欄杆上。

⑰ 點擊【Box】，繪製一個長、寬、高為「65、65、8」的方塊。

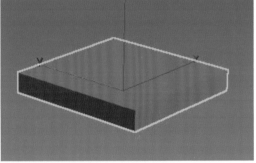

⑱ 開啟「3D 鎖點」，將方塊移動鎖點到階梯最上層，做為樓梯之間的平台。

⑲ 框選所有的階梯、欄杆與扶手。

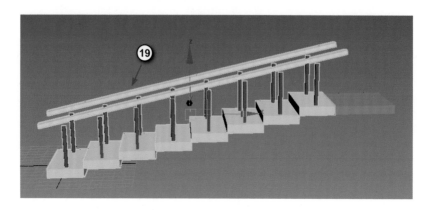

⑳ 按住「Shift」鍵,左鍵點擊樓梯最左下角不放,移動複製樓梯到平台的右上角。

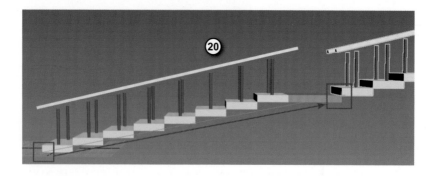

㉑ 完成樓梯。

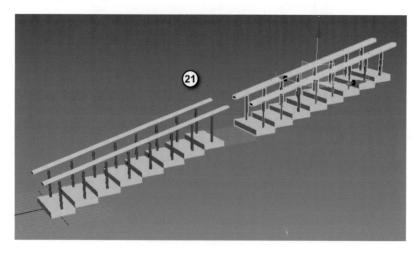

2-4 Line（線）的應用

① 在【Create（創建面板）】→點擊【Shape（形狀）】→【Line（線）】。

② 按下「T」切換到上視圖，點擊滑鼠左鍵決定起始點。

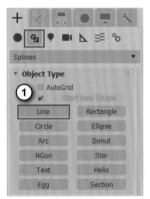

③ 繼續點擊第二、三、四、五點，如下圖所示。按住「Shift」鍵可以強制繪製水平或垂直線，繪製完成後，點擊滑鼠右鍵可結束線段繪製，再點擊滑鼠右鍵可退出【Line（線）】的指令。

④ 選取到線段,將【Modify(修改面板)】的【Line】左邊箭頭展開,或【Selection】面板下排圖示可選擇各個子層級。

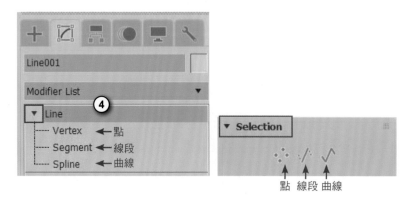

⑤ 在【Modify(修改面板)】中,點擊【Vertex(點層級)】,可框選點進行編輯,包括移動、刪除點…等動作。(按下 Ctrl+Z 復原步驟)

⑥ 在【Modify(修改面板)】點擊【Segment(線段層級)】,可任意選擇線段做移動、旋轉、比例縮放、刪除線…等動作。

⑦ 在【Modify（修改面板）】中，點擊【Spline（曲線層級）】，點擊任一條線段，可選到整條連接線。

TIPS

在進入子層級編輯時，就無法編輯整個物件或其他物件，編輯完成後要再點擊一次子層級來退出編輯，才可繼續編輯其他物件。

離開點層級 ─

在點層級中 ─

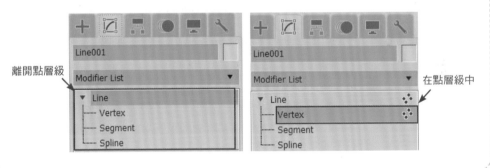

TIPS

選取線段後，分別按下鍵盤上方的數字 1、2、3，可以快速進入 Vertex（點）、Segment（線段）、Spline（曲線）三個子層級。再次按下相同數字鍵可以離開子層級。

Line（線）的四大點型式

① 延續上一小節檔案。

② 在【Modify（修改面板）】中，點擊【Vertex（點層級）】，選取任意一點。

③ 點擊滑鼠右鍵→【Bezier Corner（貝茲角點）】，會出現一個控制把手，此把手不對稱，可分別調整，按下「W」鍵，拖曳把手的綠色頂點，即可調整線段的弧度。

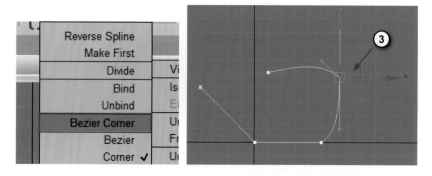

④ 選取其他的點。

⑤ 點擊滑鼠右鍵→【Bezier（貝茲）】，會出現一個控制把手，此把手兩側對稱，不可分別調整，按下「W」鍵拖曳把手的綠色頂點，即可調整線段的弧度。

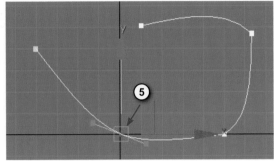

⑥ 框選其他點。

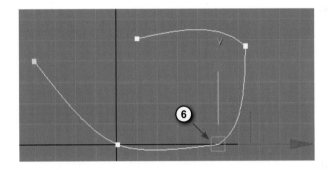

⑦ 點擊滑鼠右鍵→【Smooth（平滑）】，不會出現控制把手，會自動調整線段的弧度，使線段變得平滑。

⑧ 點擊滑鼠右鍵→【Corner（角點）】，不會出現控制把手，會將平滑點變成角點。按下鍵盤上方的數字「1」可以離開子層級。

轉換可編輯線段

① 在【Create（創建面板）】→點擊【Shape（形狀）】→【Rectangle（矩形）】，按住左鍵拖曳，繪製一矩形。

②　選取矩形後，點擊滑鼠右鍵→【Convert To】→【Convert to Editable Spline】，
　　轉變為有「點、線段、曲線」三種子層級的可編輯線段。

③　在【Modify（修改面板）】中，點擊【Vertex（點層級）】，進行點的編輯。

④　框選矩形全部的點。

⑤　在【Modify（修改面板）】底下的【Geometry】面板，找到【Fillet（圓角）】
　　右邊的上下箭頭 ，按住滑鼠左鍵拖曳至適當大小後，放開滑鼠左鍵，即可繪
　　製出圓角，調整完畢後，再點擊一次【Vertex（點層級）】可以退出子層級。

TIPS

若要重新製作圓角，請直接按下「Ctrl+Z」復原步驟再做新的圓角。

⑥ 點擊【Modify（修改面板）】→下拉式選單→加入【Extrude（擠出）】修改器。

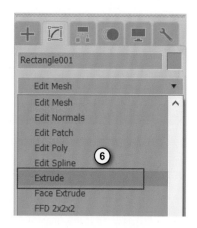

⑦ 按下「P」切換透視圖，在【Modify（修改面板）】→【Parameters（參數）】
→【Amount（擠出厚度）】輸入適當數值後，完成圓角桌板。

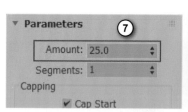

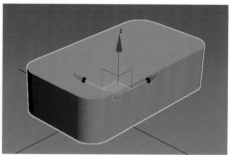

渲染線

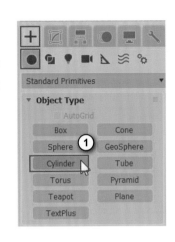

①　下面將以一個茶几範例來介紹渲染線。在【Create（創建面板）】→【Geometry（幾何）】→點擊【Cylinder（圓柱）】來繪製圓柱作為桌板。

②　繪製一個圓柱，並在右側面板設定：

　　★ 【Radius（半徑）】為「50」，【Height（高）】為「3」。

　　★ 【Height Segments（高度段數）】為「1」，【Sides（邊數）】為【36】。

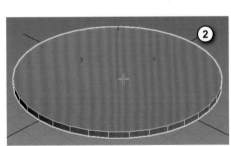

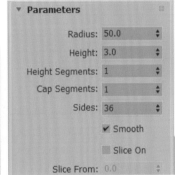

③　在【Create（創建面板）】→【Shape（形狀）】→點擊【Line（線）】指令。

④　按下「F」切換到前視圖，按住「Shift」鍵，繪製如圖所示線段，按滑鼠右鍵結束線段。

⑤ 在【Modify（修改面板）】→【Rendering（渲染）】下方，將【Enable in Renderer】與【Enable in Viewport】選項打勾，啟用渲染線功能。

⑥ 選擇【Rectangular（長方形）】的輪廓，並設定下方的長度與寬度，完成桌腳。

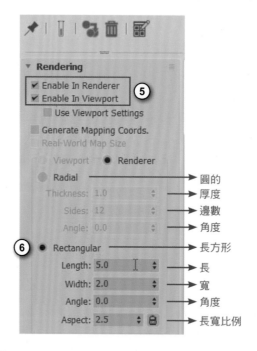

⑦ 點擊工具列上的【 】或按下「A」鍵開啟角度鎖點。在【 】上點擊右鍵，設定【Angle（角度）】為「90」。

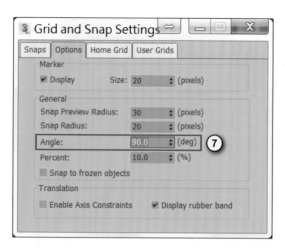

⑧ 按下「T」鍵切換到上視圖，按住「Shift」鍵旋轉複製桌腳。

⑨ 選擇【Instance】分身複製，點擊【OK】，將桌腳移動到桌子下方。

 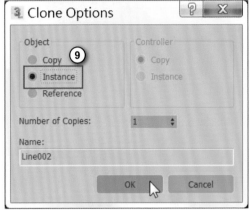

⑩ 按下「P」鍵切換透視圖，完成茶几製作。

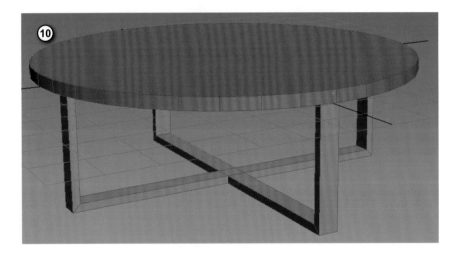

2-5 布林運算

Union 聯集

準備工作

開啟〈Union.max〉檔，會發現檔案中有一個方塊以及球。

正式操作

① 按下「T」切換至上視圖，將球的一半移至方塊中使兩個物體重疊，如左圖。

② 按下「P」回到透視圖，將球往上移至適當高度，如右圖所示。

③ 選取球體後，在【Create（創建面板）】下拉式選單中選擇【Compound Objects（複合物件）】。

④ 在【Compound Objects】面板中選擇【ProBoolean（超級布林）】。

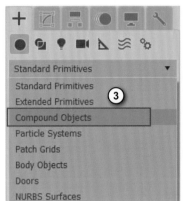 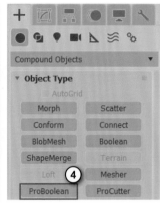

TIPS

若沒有選到任何物體，【ProBoolean（超級布林）】是無法點擊的。

⑤ 在【ProBoolean（超級布林）】中的【Parameters（參數）】選擇【Union（聯集）】。

⑥ 在【Pick Boolean】面板中點擊【Start Picking】，再點擊方塊。

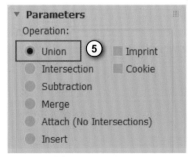 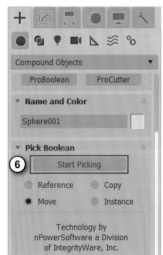

⑦ 會發現方塊與球變成同一顏色,且利用移動座標也會發現兩個物體一起移動,那是因為「Union(聯集)」使他們合併在一起。

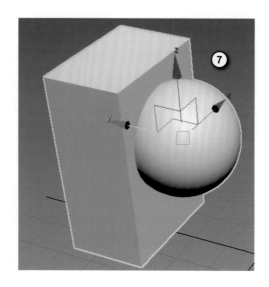

⑧ 按一下滑鼠右鍵即可結束布林運算。

Intersection 交集

準備工作

打開〈Intersection.max〉檔。會發現檔案中有一個 L 型柱體以及五邊形柱體。以這兩個物體利用 Intersection 交集製作造型椅。

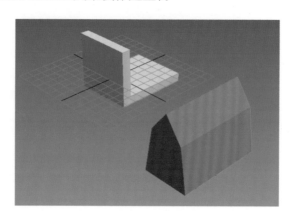

① 按下「T」切換至上視圖，將五邊形柱體一半移至 L 型柱體中，使兩個物體重疊。

② 按下「P」回到透視圖，將五邊形柱體往上移至適當高度。

③ 選取五邊形柱體後，在【Create（創建面板）】下拉式選單中選擇【Compound Objects（複合物件）】。

④ 在【Compound Objects】面板中選擇【ProBoolean（超級布林）】。

⑤ 在【ProBoolean（超級布林）】中的【Parameters（參數）】選擇【Intersection 交集】。

⑥ 在【Pick Boolean】面板中點擊【Start Picking】，再點擊 L 型柱體，按下滑鼠右鍵結束超級布林。

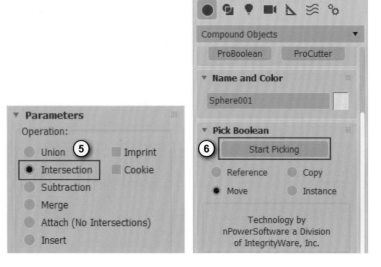

⑦ 造型椅完成。這是因為 Intersection 交集會留下物體重疊的部分，刪除沒有重疊的部分。

Subtraction 差集

準備工作

打開〈Subtraction.max〉檔。會發現檔案中有兩個大小不同的方塊。以這兩個物體利用 Subtraction 差集製作櫃子。

① 按下「T」切換至上視圖，將紫色方塊移至粉色方塊中，使兩個物體重疊。

② 按下「P」回到透視圖，將紫色方塊往上移至適當高度，並利用移動座標向下複製一個紫色方塊，如左圖所示。

③ 選取粉色方塊後，在【Create（創建面板）】下拉式選單中選擇【Compound Objects（複合物件）】。

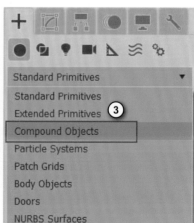

④ 在【Compound Objects】面板中選擇【ProBoolean（超級布林）】。

⑤ 在【ProBoolean（超級布林）】中的【Parameters（參數）】選擇【Subtraction 差集】。

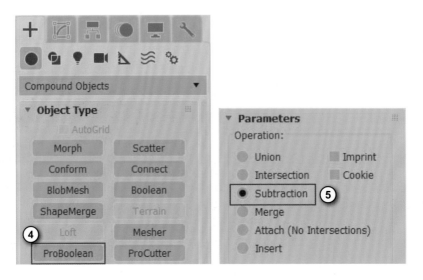

⑥ 在【Pick Boolean】面板中點擊【Start Picking】，再點擊兩個紫色方塊，按下滑鼠右鍵結束超級布林。

⑦ 櫃子完成。這是因為 Subtraction 差集會將重疊的部分刪除，留下沒有重疊的部分。

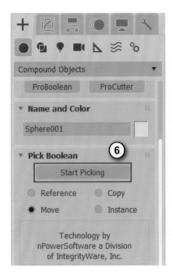
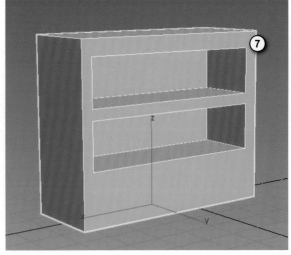

2-6 範例一：多邊形櫃

① 點擊【Create（創建）】→【Shape（形狀）】→【NGon（多邊形）】。

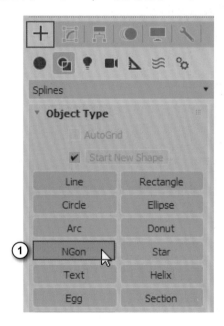

② 繪製一個六邊形，在修改面板設定【Radius（半徑）】為 40，【Sides（邊數）】為 6。

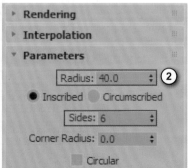

③ 開啟【Modifier List】修改器下拉選單→加入【Extrude（擠出）】修改器，
【Amount（擠出值）】為 -25，取消勾選【Cap End】。

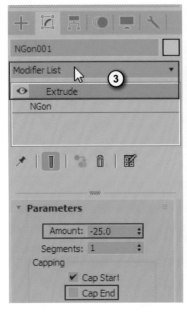

④ 開啟【Modifier List】修改器下拉選單→加入【Shell（殼）】修改器，【Outer
Amount（往外加厚）】為 0，【Inner Amount（往內加厚）】為 2.5，勾選最下
方的【Straighten Corners（拉直轉角）】。

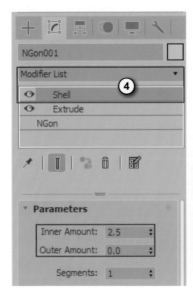 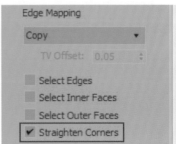

⑤ 完成一個多邊形櫃。

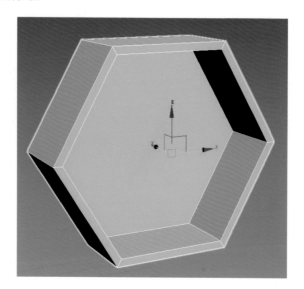

⑥ 左鍵按【 3️⃣ 】開啟鎖點，右鍵按【 3️⃣ 】開啟設定，只勾選【Vertex（頂點）】。

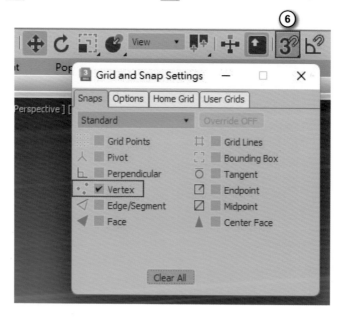

⑦ 按 W 鍵移動，選取櫃子，按住 Shift 鍵從左下角點拖曳到右側頂點。

⑧ 複製模式選【Instance（分身）】，複製數量輸入 2，按下【OK】。

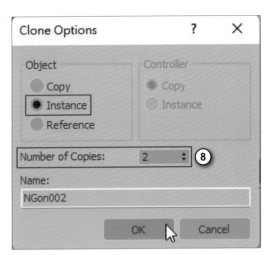

⑨ 再選一個櫃子，按住 Shift 鍵從右下角點拖曳到左側頂點，完成多邊形壁櫃。

2-7 範例二：吧臺

吧檯組成物件

組成物件	使用修改器
吧檯 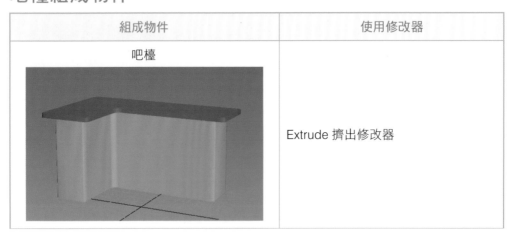	Extrude 擠出修改器

組成物件	使用修改器
吧檯椅子 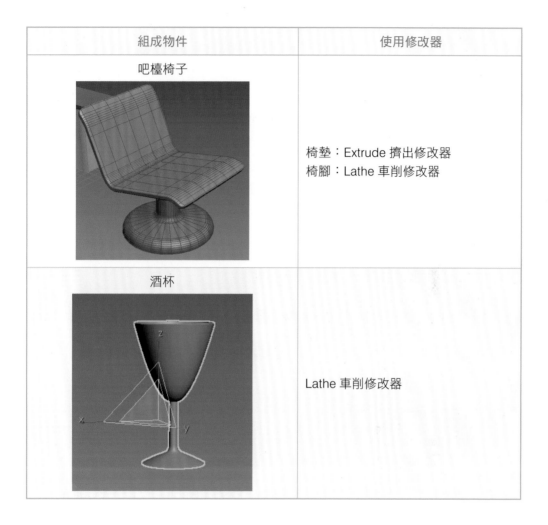	椅墊：Extrude 擠出修改器 椅腳：Lathe 車削修改器
酒杯	Lathe 車削修改器

吧臺繪製

① 切換至上視圖,點擊【Line(線)】,按住「Shift」鍵,鎖定水平或垂直,繪製一 L 形線段,按下右鍵結束線段。

② 在【Modify(修改面板)】中,點擊【 Spline(曲線層級)】,選取線段。

③ 在【Modify(修改面板)】下方欄位中,找到【Geometry】→【Outline(偏移)】,按住滑鼠左鍵拖曳右邊的上下箭頭 ,即可將線段偏移,給予吧檯適當的寬度。按下鍵盤上方數字「3」退出【Spline(曲線層級)】子層級。

TIPS

若想變更【Outline】的偏移量,可按下「Ctrl+Z」復原步驟,再次進行偏移,正負
數值往相反方向偏移。

④ 在【Modify(修改面板)】中,點擊【 Vertex(點層級)】,選取所有的點。

⑤ 在【Modify(修改面板)】下方欄位中,找到【Geometry】→【Fillet(圓角)】
右邊的小箭頭,按住滑鼠左鍵拖曳至適當大小後放開滑鼠左鍵,製作吧臺
圓角。

CrossInsert	0.1	↕
Fillet	5	↕
Chamfer	0.0	↕
Outline	0.0	↕

TIPS

若想變更【Fillet】圓角大小，可按下「Ctrl+Z」復原步驟，再重新做圓角，數值不能輸入負的。

⑥ 按下鍵盤上方數字「1」離開【Vertex（點層級）】後，點擊【Modify（修改面板）】→下拉式選單→加入【Extrude（擠出）】修改器。

⑦ 在【Modify（修改面板）】→【Amount（擠出厚度）】欄位輸入適當數值後，即完成吧臺底座。

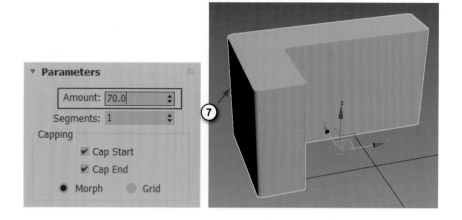

⑧ 關閉物件鎖點，按下「W」切換移動工具，按住「Shift」鍵，以【Copy】模式
將吧臺往上移動複製，製作檯面。

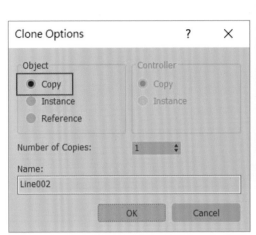

⑨ 在【Modify（修改面板）】的【Extrude】修改器上點擊滑鼠右鍵→選擇【Delete
（刪除）】將修改器刪除，將複製的吧臺變回原本的 2D 造型線。

⑩ 按下「T」切換到上視圖，並按下「F3」切換到線框模式，使用比例縮放，將線段放大。

⑪ 在【Modify（修改面板）】中，點擊【 Vertex（點層級）】，並框選要調整的點，按下「W」鍵，將點往外移動，使造型線範圍比底座大一圈。

⑫ 調整完成後，按下鍵盤數字「1」離開【Vertex（點層級）】，點擊【Modify（修改面板）】→下拉式選單 → 加入【Extrude（擠出）】修改器，並調整擠出厚度。

⑬ 將吧檯檯面移動到底座上方，完成如右圖。

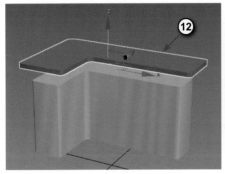
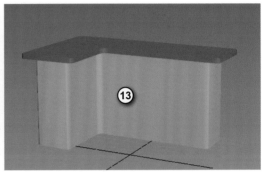

椅子繪製

① 接下來繪製吧臺椅。滑鼠左鍵點擊畫面上方的鎖點工具，開啟「3D」鎖點模式。

② 在鎖點工具上點擊滑鼠右鍵，將「Grid Points（格點）」打勾。

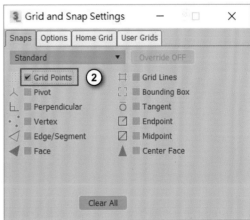

③ 按下「F」切換至前視圖，使用【Line（線）】，繪製半個椅腳的外型，記得封閉圖形如左圖，然後關閉 3D 鎖點。

④ 在【Modify（修改面板）】下方，點擊【Vertex（點層級）】，選取右圖所示的點。

⑤ 在【Modify（修改面板）】找到【Geometry】→【Fillet（圓角）】右邊的上下箭頭，按住滑鼠左鍵拖曳至適當大小後，放開滑鼠左鍵，產生圓角。接著選擇右圖所示的點。

⑥ 在【Modify（修改面板）】中，找到【Geometry】→【Fillet（圓角）】右邊的
上下箭頭，按住滑鼠左鍵拖曳至適當大小後，放開滑鼠左鍵產生圓角。接著選
擇右圖所示的點。

⑦ 在【Modify（修改面板）】中，找到【Geometry】→【Fillet（圓角）】右邊的
上下箭頭，按住滑鼠左鍵拖曳至適當大小後，放開滑鼠左鍵產生圓角。

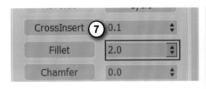 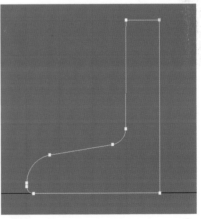

⑧ 按下鍵盤數字「1」離開點層級。點擊【Modify（修改面板）】→下拉式選單→
加入【Lathe（車削）】修改器。

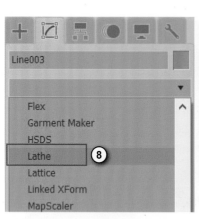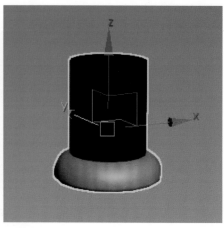

⑨ 在【Modify（修改面板）】→【Parameters】→將【Weld Core（封閉核心）】
打勾；【Segments（段數）】輸入「30」使表面較圓滑；在【Align（對齊）】
欄位點擊【Max】變更旋轉軸位置，讓椅腳呈現。

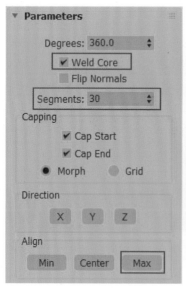

⑩ 切換至前視圖，使用【Line（線）】，繪製椅子的外形，並在【Modify（修改面板）】點擊【Vertex（點層級）】，選取下圖所示的點。

⑪ 在【Modify（修改面板）】中，找到【Geometry】→【Fillet（圓角）】右邊的小箭頭，按住滑鼠左鍵拖曳至適當大小後，放開滑鼠左鍵製作圓角。

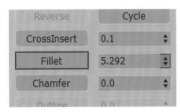

⑫ 按下數字「1」離開【Vertex（點層級）】，點擊【Modify（修改面板）】→下拉式選單→加入【Extrude（擠出）】修改器。

⑬ 在【Modify（修改面板）】→【Parameters】→【Amount（擠出厚度）】輸入
適當數值，並將【Segments（段數）】設定為「6」，即完成椅子。

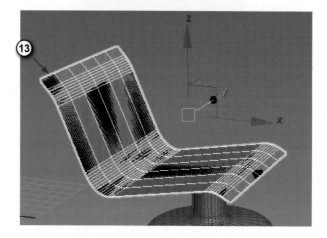

⑭ 點擊【Modify（修改面板）】→下拉式選單→ 加入【Shell（殼）】修改器。

⑮ 在【Modify（修改面板）】→【Inner Amount】輸入適當的椅墊厚度，【Segments（段數）】數入「3」，增加椅子厚度的網格，綁住椅子外型，使椅子外觀感覺較硬。

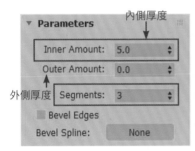

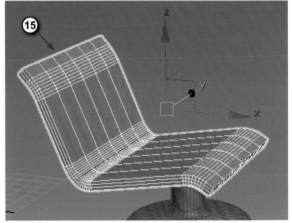

⑯ 按下「F3」，切換到線框模式，切換到上視圖及前視圖來將椅子移動到適當的位置。

TIPS

當物件已加入修改器，如左下圖，2D 線段已加入了擠出與殼修改器，仍然可以回到線的子層級去對線段做修改，當修改完成後要記得退出子層級，如右下圖。

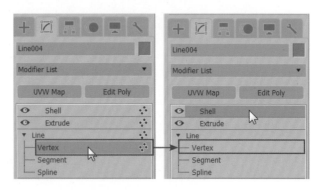

Vertex 右側的圖形不見，表示已經離開子層級

⑰ 選取椅墊，點擊【Modify（修改面板）】→下拉式選單→加入【MeshSmooth（網格平滑）】修改器。

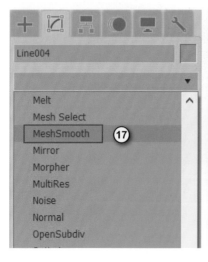

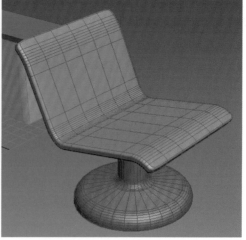

⑱ 在【Modify（修改面板）】→【Subdivision Amount】→【Iterations（細分值）】
輸入「2」，使椅墊更平滑。

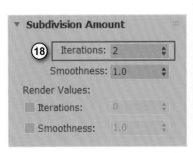
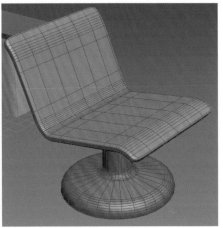

⑲ 按下「T」切換至上視圖，將吧臺椅移動到適當位置，按下「R」利用比例座
標將椅子調整至適當大小。

⑳ 框選整個吧臺椅，點擊功能表的【Group（群組）】→【Group（群組）】，請自行命名並點擊【OK】，將椅墊與椅角群組。隨意複製幾個吧臺椅後，分別移動到適當的位置並旋轉至正確方向，如右圖。

㉑ 使用【Plane（平面）】，繪製一較大平面來作為地板。

㉒ 按下「F」切到前視圖,將椅子往下移動到地板上。

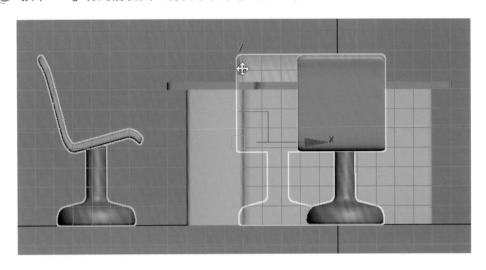

酒杯繪製

① 切換至前視圖,使用【Line(線)】繪製如右圖所示的線段,來繪製杯子的造型線,並進入【Vertex(點層級)】,選取右圖所示的點。

②在【Modify（修改面板）】中，【Fillet（圓角）】右邊的上下箭頭，按住滑鼠
左鍵拖曳至適當大小後，放開滑鼠左鍵製作圓角。圓角完成後選取右圖所示
的點。

③點擊滑鼠右鍵→將點類型變更為【Smooth（平滑）】，將點變平滑，調整完後
離開子層級。

④ 點擊【Modify（修改面板）】→下拉式選單→加入【Lathe（車削）】修改器。

⑤ 在【Modify（修改面板）】→【Parameters】→將【Weld Core（封閉核心）】
選項打勾；【Segments（段數）】輸入「32」使圓較圓滑；在【Align（對齊）】
欄位點擊【Max】變更旋轉軸位置，使杯子呈現正確的外觀。

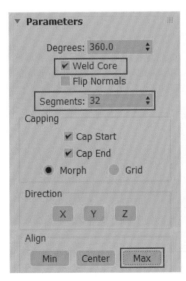

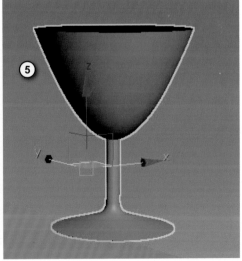

⑥ 點擊【Modify（修改面板）】→下拉式選單→加入【Shell（殼）】修改器。

⑦ 在【Modify（修改面板）】→【Inner Amount（內部厚度）】欄位輸入適當的杯子厚度。

⑧ 按下「R」使用比例工具，將杯子縮放到適當的大小，如左圖所示。

⑨ 利用上述步驟製作一酒瓶。

⑩ 分別切換到上視圖與前視圖，將杯子及酒瓶移動到吧臺上，按下「P」切換至
　透視圖來檢視，完成如圖。

2-8 群組

① 開啟光碟範例檔〈群組 .max〉，有兩個杯子與一個瓶子。

② 選取兩個杯子，點擊【Group（群組）】→【Group（群組）】可選取物件群組，當場景物件多時方便管理。

③ 輸入群組名稱「杯子組」，按下【OK】，修改面板的顯示名稱變成群組名稱。

④ 選取綠色瓶子，點擊【Group（群組）】→【Attach（附加）】。

⑤ 再點擊杯子群組，將瓶子加入到杯子群組內。

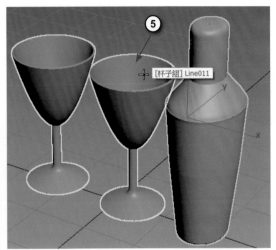

⑥ 點擊【Group（群組）】→【Open（開啟）】，可以編輯群組內物件。

⑦ 群組外會出現粉紅色外框，表示群組範圍。

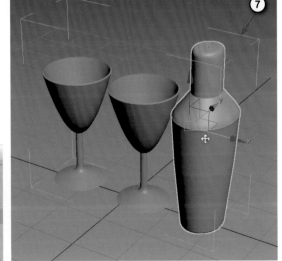
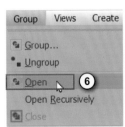

TIPS

選取粉紅色框等同於選到群組，刪除粉紅色框等於解除群組。

⑧ 選取綠色瓶子，點擊【Group（群組）】→【Detach（分離）】，可將瓶子從群組中分離，可以看到粉紅外框範圍縮小。

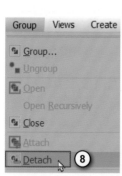

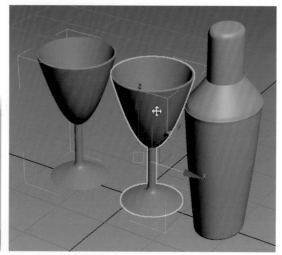

⑨ 點擊【Group（群組）】→【Close（關閉）】，可以結束編輯群組。

⑩ 點擊【Group（群組）】→【Ungroup（解除群組）】刪除群組，杯子不會被刪除。

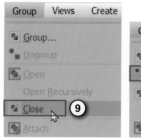

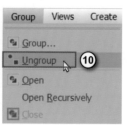

多邊形建模工具介紹

3-1 多邊形模型介紹

3-2 Poly 常用指令介紹

3-3 家具設計 - 綜合指令範例

3-1　多邊形模型介紹

Poly（多邊形）有【Vertex（點）】、【Edge（邊）】、【Border（開口邊）】、【Polygon（面）】、【Element（元素）】，五種子層級；可藉由以上五種方式編輯多邊形。

如何轉換多邊形模型

① 在【Create（創建面板）】中點擊【Box（方塊）】，繪製一個方塊，將分割段數（segs）設定為 2 x 2 x 2。

② 選取方塊，並按下滑鼠右鍵→【Convert To】→【Convert to Editable Poly】，轉為多邊形。

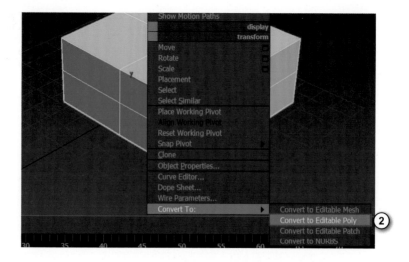

③ 點擊【Modify（修改面板）】的 Editable Poly 左邊三角形展開，可選擇各個子層級。

④ 或在【Modify（修改面板）】→ Selection 的下排圖示作切換。

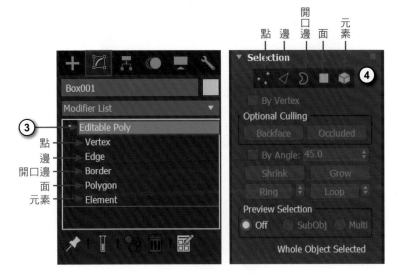

⑤ 或按下鍵盤英文字母上方的 1（點）、2（邊）、3（開口邊）、4（面）、5（元素）快捷鍵來進入子層級。

TIPS

鍵盤右邊九宮格數字鍵不能切換至子層級。

⑥ 【Modify（修改面板）】→點擊【 ⠿ 】按鈕進入【Vertex（點層級）】，任意選取點並移動。

⑦ 也可以旋轉點，或是利用比例來縮放。

⑧ 點擊【 ◁ 】按鈕進入【Edge（邊層級）】，任意選取邊並移動。

⑨ 點擊【■】按鈕進入【Polygon（面層級）】，任意選取面並移動。

⑩ 按下「Delete」鍵來刪除面。

⑪ 點擊【◗】按鈕進入【Border（開口邊層級）】，選取開口的邊，按住「Shift」
鍵，將邊往外移動可以長出面。按下數字「3」離開子層級。

TIPS

1. 封閉面無法使用【Border（開口邊層級）】來作選取。

2. 按下目前所在的子層級快捷鍵，可以離開子層級。在點層級，按下數字 1 可離
 開，在邊層級，按下數字 2 可離開，以此類推。

⑫ 在【Create（創建面板）】中點擊【Teapot（茶壺）】，繪製一茶壺。

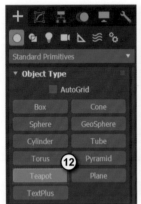
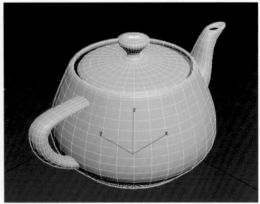

⑬ 選取茶壺，按下滑鼠右鍵→【Convert To】→【Convert to Editable Poly】，轉為多邊形物件。

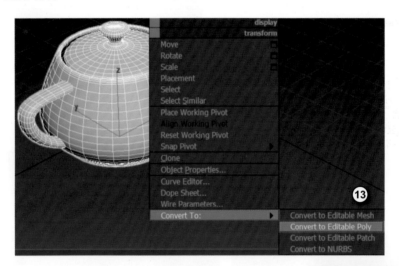

⑭ 在【Modify（修改面板）】→點擊【 ⬢ 】按鈕進入【Element（元素層級）】。

⑮ 分別選取茶壺的蓋子、把手、壺身、壺口，往外移動，就可以分開各個元素。

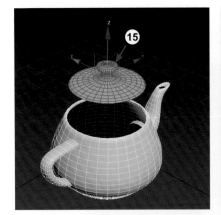 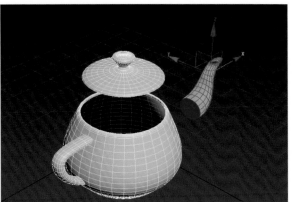

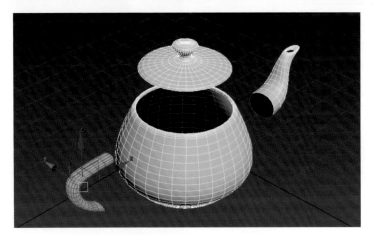

⑯ 編輯完成後，點擊【Editable Poly】離開子層級。

常見問題解答

① 旋轉模型後，座標不會跟著歪斜，表示工具列上顯示的座標系統為【View】，如下圖。

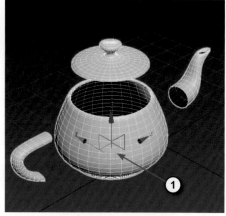

② 若座標也一起歪斜，表示座標系統為【Local】，這時請將座標變更回【View】模式。

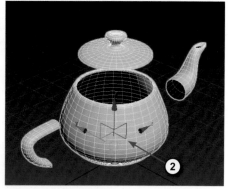

 TIPS

請注意移動、旋轉、比例座標系統為個別設定，舉例來說，可以使移動座標為【View】，旋轉座標為【Local】，像這樣設定不同的座標系統。

③ 若是除了原本所選取的物件外，無法再選取其他模型物件時，可檢查鎖頭是否被按下（或按下鍵盤【空白鍵】→【Lock Selection】來解除鎖定）。

鎖住　　　　　　　　　　　　無鎖住

④ 若上方工具列與右側的命令面板不見了，請按下「Ctrl＋Alt＋X」來切換「專家／一般」模式。

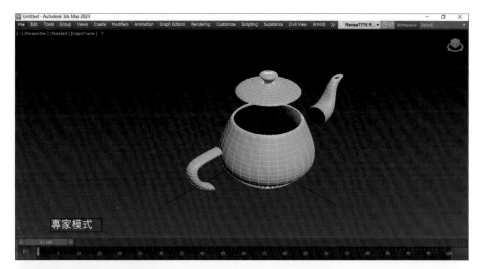

3-2 Poly 常用指令介紹

Extrude（擠出）

【Extrude（擠出）】可以在【Vertex（點）】、【Edge（邊）】、【Polygon（面）】三種子層級中，選取點、邊或面來做擠出。

Vertex（點）

① 在【Create（創建面板）】中點擊【Plane（平面）】。

② 繪製一個平面，將「Length Segs、Width Segs」輸入「4、4」。按下「F4」鍵可以顯示平面上的格線。

③ 選取平面，按滑鼠右鍵→【Convert To】→【Convert to Editable Poly】，轉為可編輯多邊形。

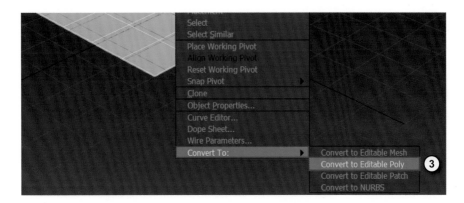

④ 在【Modify（修改面板）】→點擊【 ⠿ 】進入【Vertex（點層級）】，選取部份的點，如下圖所示。

⑤ 按滑鼠右鍵→點擊【Extrude（擠出）】左邊的【 ▫ 】按鈕。

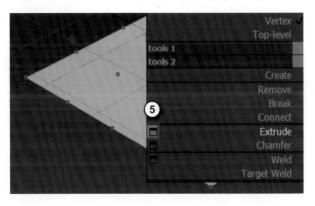

⑥ 在數值左邊的上下箭頭，按住滑鼠左鍵拖曳可設定擠出值及寬度，按下 ✅ 完成。

擠出高值 → 🔲 10.0
擠出寬值 → 🔲 3.0

TIPS

1. 若不小心點到旁邊空白處（取消選取），可按退回鍵或「Ctrl+Z」回復。

2. Extrude（擠出）完成後，記得離開子層級。

Edge（邊）

① 點擊【Undo（復原）】按鈕或按下「Ctrl+Z」鍵復原步驟。

② 在【Modify（修改面板）】→點擊【◁】進入【Edge（邊層級）】，選取一條橫的邊。

③ 點擊【Loop】按鈕（快捷鍵：「Alt+L」）可一次選取連續邊。

 TIPS

在邊上點擊滑鼠左鍵兩下，也可以選取連續邊。

④ 按滑鼠右鍵→點擊【Extrude（擠出）】左邊的小按鈕。

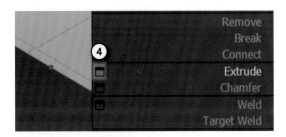

⑤ 在寬與高的小圖示處，按住滑鼠左鍵拖曳可設定擠出值及寬度，按下 ⊘ 完成。

⑥ 選取一條直的邊。

擠出高值
擠出寬值

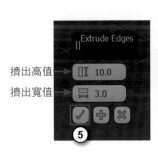

⑦ 點擊【Ring】按鈕（快捷鍵：「Alt+R」）可一次選取整排邊。

⑧ 按滑鼠右鍵→點擊【Extrude（擠出）】左邊的小按鈕。

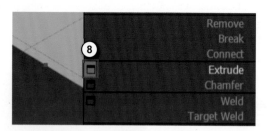

⑨ 在數值上按住滑鼠左鍵拖曳可設定擠出值及寬度，按下 ⊘ 完成。

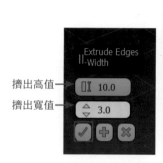 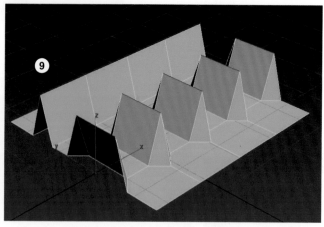

擠出高值
擠出寬值

Polygon（面）

① 在【Create（創建面板）】中點擊【Cone（圓錐）】。

② 繪製一個任意大小的圓錐，將【Height Segments（高度段數）】輸入「3」，按一下右鍵結束圓錐指令。

③ 按下滑鼠右鍵→【Convert To】→【Convert to Editable Poly】轉為可編輯多邊形。

④ 切換至前視圖（F），在【Modify（修改面板）】→點擊【■】進入【Polygon（面層級）】，框選中間的面。

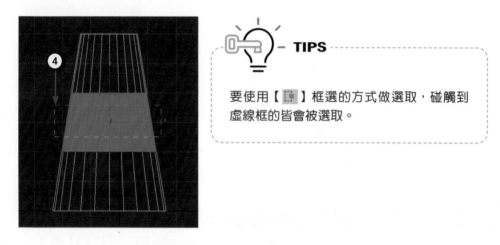

TIPS

要使用【■】框選的方式做選取，碰觸到虛線框的皆會被選取。

⑤ 按滑鼠右鍵→點擊【Extrude（擠出）】左邊的小按鈕。

⑥ 擠出值有三種方式可以選擇，點擊【■↓】可以切換。

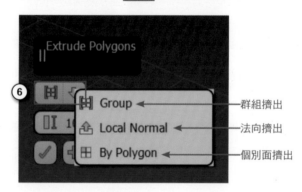

群組擠出
法向擠出
個別面擠出

(1) Group（群組擠出）：按下「P」鍵以透視圖檢視。所選取的面往相同方向擠出，正負擠出值的方向相反。

(2) Local Normal（法向擠出）：往選取面的垂直方向擠出，正負擠出值的方向相反。

(3) By Polygon（個別面擠出）：所選取的面皆分開擠出，不相連。正負擠出值的方向相反。

Inset（插入面）

① 在【Create（創建面板）】中點擊【Box（方塊）】，繪製一個方塊，並將【Width Segs（寬邊段數）】輸入「2」，其他段數為「1」。

② 選取方塊後，按下滑鼠右鍵 →【Convert To】→【Convert to Editable Poly】轉為可編輯多邊形。

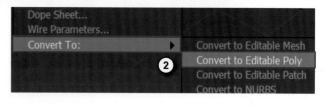

③ 在【Modify（修改面板）】→點擊【▣】進入【Polygon（面層級）】按鈕，選取前面與後面總共四個面。

④ 按下滑鼠右鍵→點擊【Inset（插入面）】左邊的小按鈕。

⑤ 在數值左邊箭頭按住滑鼠左鍵拖曳，可設定插入面的大小。

⑥ 插入面有兩種方式可以選擇，點擊【 ⊞ ↓ 】按鈕可以切換。

　　(1) Group（群組）：相鄰的面會視為同一個面，往內插入面。

(2) By Polygon（個別面）：完成個別面的插入面，按下 完成。

⑦ 按下滑鼠右鍵→點擊【Extrude（擠出）】左邊的小按鈕。

⑧ 調整數值，做出窗戶深度，按下 ✅ 完成。

Connect（連接）

① 在【Create（創建面板）】中點擊【Box（方塊）】，繪製一個方塊，長寬高與
段數如圖所示。

② 按滑鼠右鍵→【Convert To】→【Convert to Editable Poly】。

③ 在【Modify（修改面板）】→點擊【◁】進入【Edge（邊層級）】，選取一條垂
直邊，如左圖。

④ 點擊【Ring】或按下「Alt+R」鍵，可以選到其他並排的邊，如右圖。

⑤ 按下滑鼠右鍵→點擊【Connect（連接）】左邊的小按鈕。

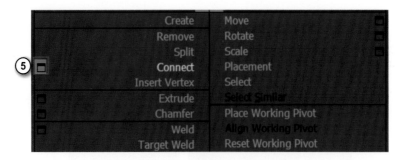

⑥ 分割數量為「2」，間距「-40」，滑動「-160」，作為櫃子的分割，調整連接線的間距以及滑動位置，如下圖，按下 ⊘ 完成。

⑦ 選取橫向的兩條邊，如右圖。

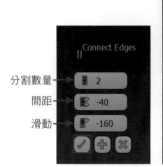
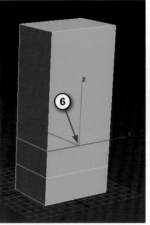
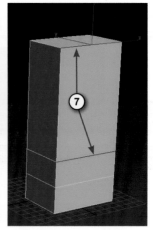

⑧ 按下滑鼠右鍵→點擊【Connect（連接）】左邊的小按鈕。

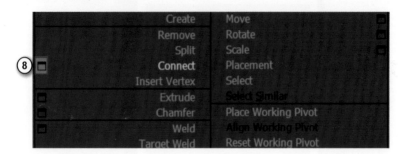

⑨ 分割數量為「1」，間距「0」，滑動「0」，作為櫃子的分割，按下 ✓ 完成。

⑩ 接下來要繪製櫃子的門。在【Modify（修改面板）】→ 點擊【 ▣ 】進入
【Polygon（面層級）】，選取作為櫃子門的面，如右圖。

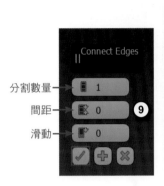

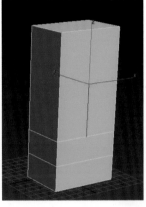

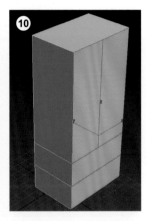

⑪ 按下滑鼠右鍵→點擊【Inset（插入
面）】左邊的小按鈕。

⑫ 模式設定【By Polygon】，將每個門個別往內插入新的面，按下 ✓ 完成。

⑬ 按下滑鼠右鍵→點擊【Extrude（擠出）】左邊的小按鈕。

⑭ 擠出值輸入「3」，按下 ⊘ 完成。

⑮ 在【Create（創建面板）】→【Shape（形狀）】
　→點擊【Line（線）】。

⑯ 在【Modify（修改面板）】，Rendering（渲染）下
　方，勾選【Enable In Renderer】與【Enable In
　Viewport】，使線段在畫面中可見。

⑰ 按下「T」鍵切換至上視圖。按住「Shift」鍵以
　正交方式繪製門的把手，繪製完按滑鼠右鍵結束。

⑱ 選取把手，按住「Shift」鍵往右移動複製，模式選擇【Instance（分身）】，點擊【OK】。

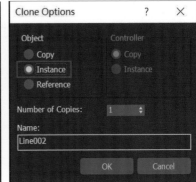

⑲ 按下「P」鍵切換回透視視角。選取兩個把手，上移到適當位置，再往上複製一組，模式選擇【Instance（分身）】。

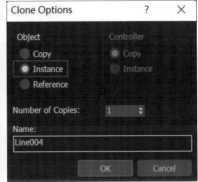

⑳ 在【Create（創建面板）】→【Shape（形狀）】→點擊【Line（線）】。

㉑ 按下「L」鍵切換到左視圖。按住「Shift」鍵繪製門的把手，點擊滑鼠右鍵結束。

㉒ 按下「P」鍵切換回透視視角。選取把手移動到適當位置，按住「Shift」鍵往右移動複製。完成衣櫃製作。

Bridge（橋接）

① 繪製一個置物櫃來做練習。在【Create（創建面板）】中點擊【Box（方塊）】，繪製一個方塊，長寬高與段數如圖所示。

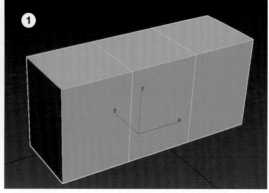

② 按下滑鼠右鍵→【Convert To】→【Convert to Editable Poly】轉為可編輯多邊形。

③ 點擊【■】進入【Polygon（面層級）】，選取前後共六個面，如圖所示。

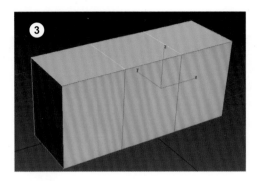

④ 按下滑鼠右鍵→點擊【Inset（插入面）】左邊的小按鈕。

⑤ 模式選擇【By Polygon（個別面）】，間距輸入「1」，按下 ⊘ 完成。

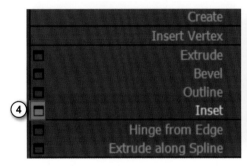

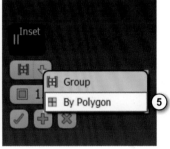

⑥ 完成圖，此時六個面保持選取中。

⑦ 在【Modify（修改面板）】→點擊【Bridge（橋接）】右邊的小按鈕。

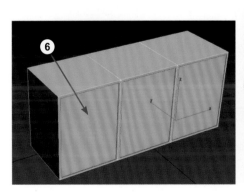

⑧ 前後的面會連接起來。段數輸入「7」，增加段數後，可自由調整錐度、扭轉…等其他參數。

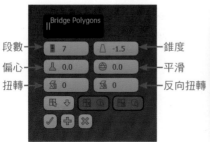
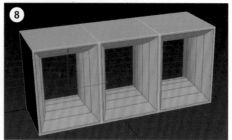

⑨ 將段數恢復為「1」，其他參數皆為「0」，前後的面會直線連接起來，完成置物櫃，按下 ✅ 完成。

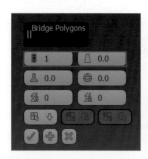
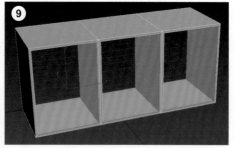

【Chamfer（倒角）】- 製作圓角

① 在【Create（創建面板）】中點擊【Cylinder（圓柱）】，繪製一適當大小的圓柱，並將「Height Segments」改成「3」。

② 按下滑鼠右鍵→【Convert To】→轉為【Convert to Editable Poly】。點擊【◢】進入【Edge（邊層級）】。

③ 按下「F」鍵，切換至前視圖，框選圓柱上方的邊。

④ 按住「Alt」鍵，將多餘的線段框選，作減選，此時只選取到最上方一圈的邊線。

⑤ 按下「P」鍵回到透視視角。按下滑鼠右鍵→點擊【Chamfer（倒角）】左邊的按鈕。

⑥ 在數值上，利用滑鼠左鍵拖曳，調整倒角適當大小。

倒角大小
段數

⑦ 將段數改為 3，段數增加可製作圓角，按下◯完成。

 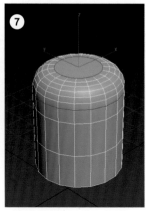

⑧ 點擊【■】按鈕進入【Polygon（面層級）】，選取所有面。

 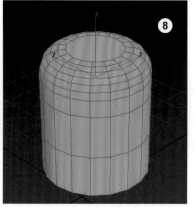

⑨ 在【Modify（修改面板）】下方的欄位中，找到【Polygon: Smoothing Groups（平滑群組）】，【Auto Smooth】右側數值輸入為「45」度，點擊【Auto Smooth】即可自動平滑圓柱面，45 度以下的連接面會被當作同一個群組來平滑。

目前選取的面所使用的群組

由平滑群組來選取面

也可以選取面，點一個號碼設定平滑群組

清除全部平滑群組

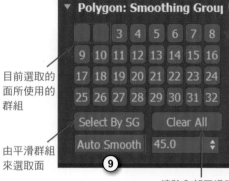

⑩ 完成圖，離開面的子層級。

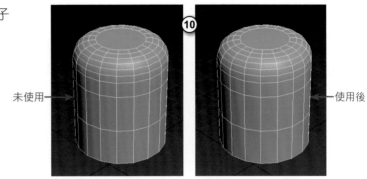

未使用 ←　　　　　　　　　　　　　　　　　→ 使用後

【Chamfer（倒角）】- 製作櫃體

① 在【Create（創建面板）】中點擊【Box（方塊）】，繪製一個方塊，尺寸如圖所示。

② 按下滑鼠右鍵→【Convert To】→ 轉為【Convert to Editable Poly】。點擊【◁】進入邊層級。框選四條邊。

③ 按下滑鼠右鍵→點擊【Connect（連接）】左邊的小按鈕。

④ 段數輸入「5」，按下 ⊘ 完成，如右圖。

⑤ 按下滑鼠右鍵→點擊【Chamfer（倒角）】左邊的小按鈕。

⑥ 倒角大小輸入「1」，段數為「0」，按下 ⊘ 完成。

⑦ 此時一條邊會變成兩條。

⑧ 點擊【■】進入【Polygon（面層級）】，選取前方的六個面。

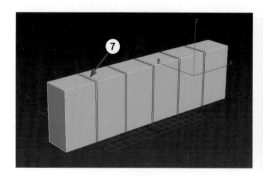 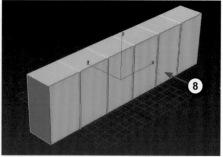

⑨ 按下滑鼠右鍵→點擊【Exturde（擠出）】左邊的小按鈕。

⑩ 擠出值輸入「2」，按下 ⊘ 完成。

⑪ 完成圖如右圖所示。

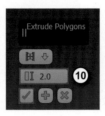
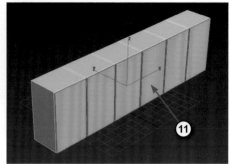

Attach（附加）、Detach（分離）

① 運用 Attach 與 Detach 指令來繪製門的範例。按下「F」鍵，切換至前視圖，繪製一個平面，將段數改為「2、3」。

② 按下滑鼠右鍵→【Convert To】→【Convert to Editable Poly】。

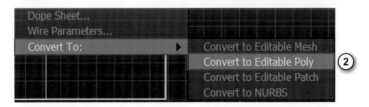

③ 在【Modify（修改面板）】→點擊【　】進入【Vertex（點層級）】，將中間四個點往上移動，如下圖所示。

④ 在【Modify（修改面板）】→點擊【■】進入【Polygon（面層級）】，選取中間的面。

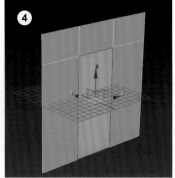

⑤ 按下滑鼠右鍵→點擊【Extrude（擠出）】左邊的小按鈕。

⑥ 在數值左邊箭頭按住滑鼠左鍵拖曳可設定擠出值，按下◎完成。

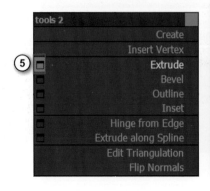
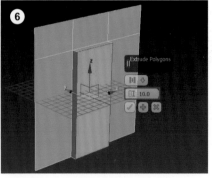

Chapter 03
多邊形建模工具介紹

⑦ 選取面，在【Modify（修改面板）】下方的欄位中，點擊【Detach（分離）】按鈕。

⑧ 會出現【Detach（分離）】視窗，可將所選取的物件變成個別的物件，按下【OK】鍵完成。此時面為不同物件，之後可更換顏色較容易辨別。

⑨ 點擊 Editable Poly 或按下數字「4」離開子層級。

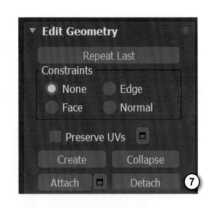

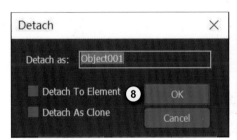

TIPS

若勾選視窗中【Detach To Element】選項，被選取的面會被分離成同物件、不同元素，但不常被使用，【Detach As Clone】選項可複製並分離。

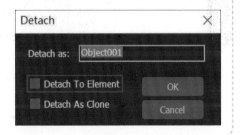

⑩ 選取門。

⑪ 點擊右上角的顏色色板，任意選一種顏色，點擊【OK】。

3-35

⑫ 選取門的面，並切換到上視圖，在【Hierarchy（階層面板）】→點擊【Affect Pivot Only（影響軸心）】按鈕，進入控制軸心的模式。

⑬ 將座標移至門的右下角，完成後再次點擊【 Affect Pivot Only 】按鈕，離開軸心設定。（也可以按【Insert】鍵啟用或關閉軸心設定）

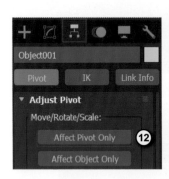

⑭ 按下「P」鍵切回透視，並使用旋轉，將門呈現打開的狀態。

⑮ 先選取牆面，按下滑鼠右鍵→點擊【Attach（附加）】。

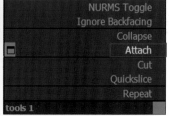

⑯ 接著點選門，將所有物件變成同一物件，但依舊是不同的元素，此時門的顏色會自動變成和牆一樣。完成門的繪製。

Slice（切割）

① 在【Create（創建面板）】中點擊【Box（方塊）】，繪製一個牆面，將段數改至 1 x 1 x 1。並按滑鼠右鍵→【Convert To】→【Convert to Editable Poly】。

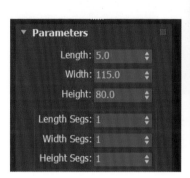

② 在【Modify（修改面板）】→點擊【■】進入【Polygon（面層級）】，選取欲切割的面，沒有選取的面就不會被切割。

③ 點擊【Slice Plane（切割平面）】，會出現一個黃色框的平面。

④ 旋轉或移動黃色的切割平面來調整至適當位置，按下【Slice（切割）】按鈕，即可作切割。

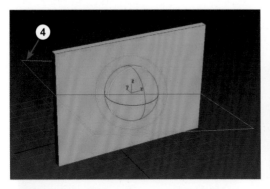

⑤ 繼續移動切割平面位置，並點擊【Slice】完成其他線條切割，如下圖，全部切割線段皆完成後，再次點擊【Slice Plane（切割平面）】按鈕，離開切割平面。

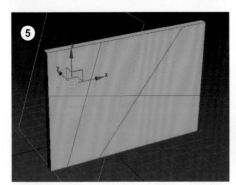

⑥ 在【Modify（修改面板）】→點擊【　】進入邊層級，選取到切割的線段。

⑦ 按下滑鼠右鍵→點擊【Chamfer（倒角）】左邊的小按鈕。

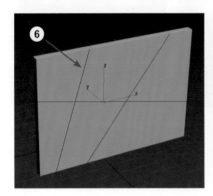

⑧ 將溝槽寬度調整至適當大小，按下 完成。

⑨ 在【Modify（修改面板）】→點擊【■】進入面層級，先選取其中一個面。

⑩ 再按住「Shift」鍵，選取連接的面，即可選取到連續面。

⑪ 按住「Shift」鍵，分別選取另外 2 個連接面，可選取到所有溝槽的面。

⑫ 選取好欲切割的面後，按滑鼠右鍵→點擊【Extrude（擠出）】左邊的小按鈕。

⑬ 在數值左邊箭頭，利用滑鼠左鍵拖曳，將溝槽往內調整至適當深度，按下 ⊘ 完成。即可作出有造型的牆面。

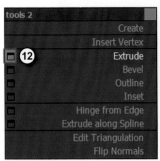
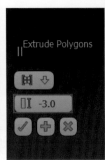

Weld（焊接）

① 在【Create（創建面板）】中點擊【Box（方塊）】，繪製一個適當大小的方塊，並將段數改為 2 x 2 x 2。按下滑鼠右鍵→【Convert To】→【Convert to Editable Poly】。

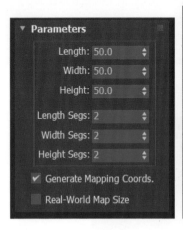

② 按下「F」鍵切換至前視圖，在【Modify（修改面板）】→點擊【▦】進入【Vertex（點層級）】，框選上排的點。

③ 按下「P」鍵切換回透視視角，按下滑鼠右鍵→點擊【Weld（焊接）】左邊小按鈕。

④ 由於方塊尺寸為 50，當焊接範圍不夠大，則不會進行焊接。

⑤ 數值調大，可使被選取的點最後合為一點，按下 ✓ 完成，如右圖。

Target Weld（目標點焊接）

① 在【Create（創建面板）】中點擊【Box（方塊）】，繪製一個適當大小的方塊，並將段數改為 1 x 1 x 1。按下滑鼠右鍵→【Convert To】→【Convert to Editable Poly】。

② 在修改面板中，點擊【▦】進入【Vertex（點層級）】，按下滑鼠右鍵→點擊【Target Weld（目標點焊接）】，可指定兩點進行焊接。

③ 先點選第 1 點，移動滑鼠會有拖曳導引線。

④ 接著選取第 2 點，即可將兩點焊接起來。

⑤ 重複步驟，將模型另一側的兩點焊接起來。完成後如右圖，點擊滑鼠右鍵結束焊接。

Remove（刪除）

① 在【Create（創建面板）】中點擊【Cylinder（圓柱）】，繪製一個圓柱，將段數改為 1 x 1 x 18。按下滑鼠右鍵→【Convert To】→【Convert to Editable Poly】。

② 在【Modify（修改面板）】→點擊【 ◁ 】進入【Edge（邊層級）】，選取想要刪除的邊。

③ 若直接按下「Delete」鍵刪除，則會將面一起刪除。

④ 按下「Ctrl＋Z」鍵復原到選取邊的時候，如最右側的圖。

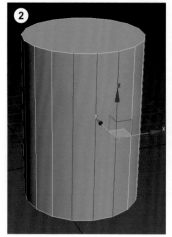

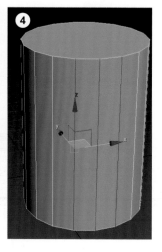

⑤ 按下滑鼠右鍵→點擊【Remove（刪除）】，邊會被刪除，點沒有被刪除，因此圓柱邊緣還是維持弧形的外型，必須再刪除點才行。

⑥ 在【Modify（修改面板）】→點擊【 ⋯ 】進入【Vertex（點層級）】，可以看見點還未被刪除。

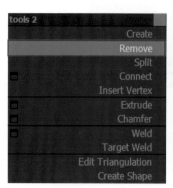

⑦ 點擊【】進入【Edge（邊層級）】，按下「Ctrl+Z」鍵復原到選取邊的時候，如左圖。

⑧ 按下滑鼠右鍵→並按住「Ctrl」鍵，點擊【Remove（刪除）】，即可同時將邊和點一起刪除，繪製完成後離開子層級。

⑨ 完成圖。

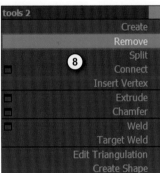

Cap（補孔）

① 在【Create（創建面板）】中點擊【Sphere（球體）】，繪製一個球體。按下滑鼠右鍵→【Convert To】→【Convert to Editable Poly】。

② 在修改面板中，點擊【■】進入【Polygon（面層級）】。按下「F」鍵切換到前視圖，框選上下部份區域的面。

③ 按下「Delete」鍵刪除面。

④ 點擊【◖】進入【Border（開口邊層級）】。按下「P」鍵切換到透視視角。框選上下兩個開口的邊。

⑤ 按下滑鼠右鍵→點擊【Cap（補孔）】左邊的小按鈕。

⑥ 將缺口補起來，完成。

Cut（切割）

①在【Create（創建面板）】中點擊【Box（方塊）】，繪製一個方塊，將段數改為 1 x 1 x 1。按下滑鼠右鍵→【Convert To】→【Convert to Editable Poly】。

②不需要進入任意子層級，直接按下滑鼠右鍵→點擊【Cut（切割）】。

③將滑鼠移動至點上會出現小十字，滑鼠移動至邊上會出現橫十字，滑鼠移動至面上會出現大十字，由符號的變化來確定切割的位置。

④ 將滑鼠移動至邊上會出現橫十字，點擊滑鼠左鍵開始切割。

⑤ 滑鼠移至右側的邊，點擊左鍵切割。

⑥ 滑鼠移動至下面的點上會出現小十字，點擊左鍵切割。

⑦ 當繪製到最後一點時，要點擊在點上（邊已被起點切割成點），完成三角形狀。

⑧ 按下滑鼠右鍵結束切割，若要離開【Cut（切割）】指令，再次按下滑鼠右鍵即可。

⑨ 點擊【■】進入【Polygon（面層級）】。選取三個三角形的面，按下「Delete」鍵刪除。

⑩ 點擊【🔁】進入開口邊的子層級。選取開口的邊。按下滑鼠右鍵→點擊【Cap（補孔）】。

⑪ 完成圖。

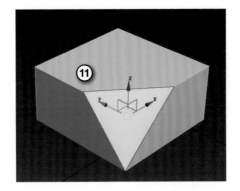

使用 Cut 修補面

① 繪製一適當大小的方塊，將段數改為 1 x 1 x 1。按下滑鼠右鍵→【Convert To】→【Convert to Editable Poly】。

② 在【Modify（修改面板）】→點擊【■】進入【Polygon（面層級）】，選取兩個面，按下「Delete」鍵刪除面。

③ 點擊【⟲】進入開口邊的子層級，選取開口的邊。

④ 按下滑鼠右鍵→選擇【Cap（補孔）】，將開口封閉。

⑤ 按下滑鼠右鍵→選擇【Cut（切割）】。

⑥ 點擊左邊的點，以及右邊的點，增加一條切割線。

⑦ 完成補面。按下滑鼠右鍵結束目前切割，再次按下滑鼠右鍵離開切割指令。

Create（建立面）

① 延續上一小節的方塊，點擊【■】進入【Polygon（面層級）】，選取兩個面，按下「Delete」鍵刪除面。

② 按下滑鼠右鍵→點擊【Create（建立）】，可以建立面。

③ 依序點擊方塊上缺口的四個點，按下滑鼠右鍵完成建立。

④ 依上述步驟點擊上方缺口的四個點，完成另一面的建立。按下右鍵結束指令。

3-3 家具設計 - 綜合指令範例

沙發

① 繪製一個方塊，長 80 寬 100 高 20，將段數改至 3 x 3 x 3。並按滑鼠右鍵→
【 Convert To 】 → 【 Convert to Editable Poly 】。

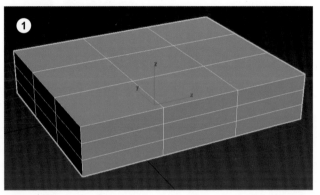

② 按下「T」鍵切換至上視圖，接下來要將點依照扶手及椅背的寬調整至適當位
置。在【 Modify（修改面板）】→點擊【　　】進入【 Vertex（點層級）】，框選
中間兩排點。

③ 使用比例指令，往橫向放大，調整座位與扶手寬度。

④ 框選第二排的點，往上移動，調整椅背厚度。

⑤ 按下「P」鍵切換至透視，在【Modify（修改面板）】→點擊【■】進入【Polygon（面層級）】，選取扶手及椅背的面。

⑥ 按滑鼠右鍵→點擊【Extrude（擠出）】左邊的小按鈕。

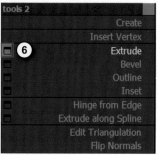

⑦ 使用【Group】模式，數值輸入「30」，按下 ⊘ 完成。

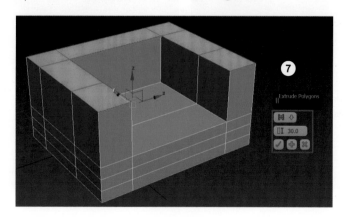

⑧ 按下「L」鍵切換至左視圖，如左圖。點擊【 ▦ 】進入【Vertex（點層級）】，
調整沙發造型，如右圖。

⑨ 點擊修改面板的【Editable Poly】離開子層級。

⑩ 按下「P」鍵切回透視圖。將沙發加入【MeshSmooth（網格平滑）】修改器。
【Iterations（細分）】輸入「2」。

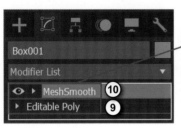

⑪ 點選【Editable Poly】。

⑫ 再加入【Chamfer（倒角）】修改器，此時倒角修改器會在 Editable Poly 上
方。（也可以先加 Chamfer 修改器，再拖曳到 Editable Poly 上方）

⑬ 點選【Chamfer（倒角）】修改器，調整【Amount】弧度。

⑭ 若看不出效果，可點擊【 】按鈕顯示修改器的最終結果。

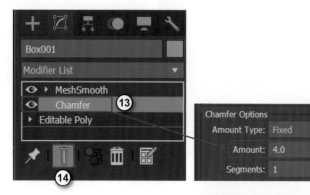

⑮ 完成圖。倒角數值愈小，邊線愈
近，模型越符合原本所設計的造
型。倒角越大，沙發會越柔軟。

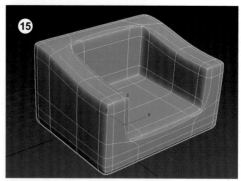

⑯ 在【Create（創建面板）】中→點擊【Cone（圓錐）】。

⑰ 按下「T」鍵切換到上視圖，繪製一個圓錐。

⑱ 在修改面板中,設定 Radius(半徑)、Height(高度)…等尺寸。按下「P」
鍵回到透視視角檢視結果。

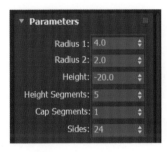

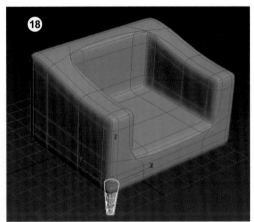

⑲ 按下「T」鍵切換到上視圖,
選取椅腳,按住「Shift」鍵
移動並複製四個椅角。

⑳ 選取四個椅腳,加入【FFD
(2 x 2 x 2)】修改器。並進
入【Control Points(控 制
點)】的子層級。

㉑ 按下「F」鍵切換至前視圖,
框選下面一整排的控制點。

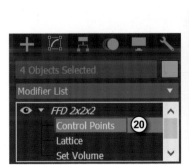

㉒ 利用等比例放大控制點。

㉓ 點擊【FFD 2x2x2】離開子層級。

㉔ 按下「P」鍵切換到透視。

餐椅

① 在【Create（創建面板）】→
【Shape（形狀）】→點擊【Line
（線）】。

② 按下「F」鍵切換到前視圖，繪製椅子的側面造型。（將 Rendering 面板下方
的【Enable In Renderer】與【Enable In Viewport】關閉）

③ 在修改面板中，點擊【▦】進入【Vertex（點層級）】。

④ 框選中間的點。

⑤ 按下滑鼠右鍵→切換【Smooth（平滑）】的點類型。

⑥ 在 Interpolation（插值）下方，【Steps】輸入「3」，數值越高越平滑，轉 Poly 後的點數也越多。點擊【Line】離開子層級。

有此圖示表示
還在點層級中

⑦ 加入【Extrude（擠出）】修改器，調整適當的【Amount】擠出寬度。

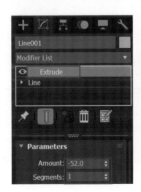

⑧ 加入【Shell（殼）】修改器，調整適當的【Outer Amount】椅子厚度。在修改
面板最下方，勾選【Straighten Corners】使轉角拉直。

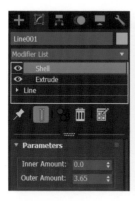

⑨ 按下滑鼠右鍵→【Convert To】→【Convert to Editable Poly】，修改面板的修
改器會全部合併。

⑩ 在修改面板中，點擊【▲】進入邊層級，選取一條邊，如圖所示。

⑪ 點擊【Ring】選取所有並排的邊，結果如右圖。

 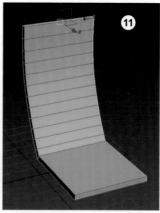

⑫ 按下滑鼠右鍵→點擊【Connect（連接）】左邊的小按鈕。

⑬ 段數輸入「2」，間距「80」，按下✓完成。

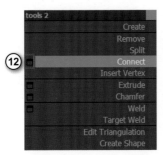
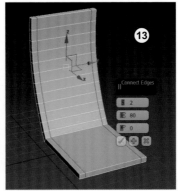

⑭ 點擊【▣】進入【Polygon（面層級）】，選取如圖所示的面。

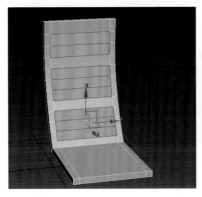

⑮ 點擊【Bridge（橋接）】，使前後選取的面互相連接。

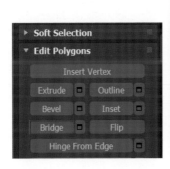

⑯ 點擊【◁】進入【Edge（邊層級）】，選取椅子底部的四條邊，如圖所示。

⑰ 按下滑鼠右鍵→點擊【Connect（連接）】左邊的小按鈕。

⑱ 段數輸入「2」，間距「80」，按下 ◉ 完成。

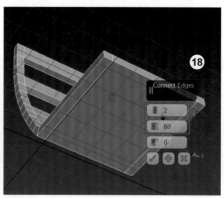

⑲ 點擊【■】進入【Polygon（面層級）】，選取椅子底部角落的四個面。

⑳ 按下滑鼠右鍵→點擊【Extrude（擠出）】左邊的小按鈕。

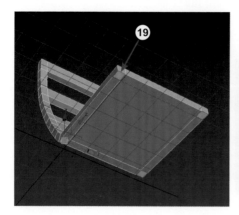

㉑ 調整適當的擠出高度，按下 ⊘ 完成，完成如右圖。

㉒ 點擊【 ◁ 】進入邊層級，按下「F」鍵切換到前視圖，框選椅腳中間的邊線。

㉓ 按下滑鼠右鍵→點擊【Connect（連接）】左邊的小按鈕。

㉔ 段數輸入「2」，間距「-55」，按下 ⊘ 完成。

㉕ 點擊【■】進入【Polygon（面層級）】，選取椅腳如圖所示的四個面。

㉖ 點擊【Bridge（橋接）】，使前後選取的面互相連接。

㉗ 完成餐椅的製作。

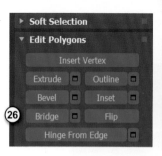

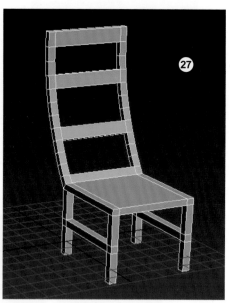

編輯器與 Arnold 渲染器

4-1 以 Arnold 為基礎的設定

4-2 材質編輯器介紹

4-3 Arnold 材質設定

4-4 Arnold 燈光設定

4-5 Arnold 渲染

4-1 以 Arnold 為基礎的設定

① 點 擊【Customize（ 自 訂 ）】 →
【Custom Defaults Switcher】。

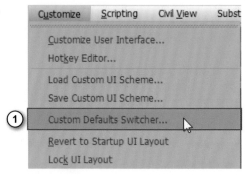

② 開啟視窗後，原本已是選取【Max】的狀態，不須變更設定，直接按【Cancel】
取消。否則請選擇【Max】，按【Set】並重開軟體以完成設定。

③ 按 F10 鍵，【Renderer（渲染器）】會變成【Arnold】。

4-2 材質編輯器介紹

① 按下「M」鍵或點擊工具列的【▦】或【▨】圖示，可以開啟材質編輯器。

② 若按下「M」鍵開啟的是【Slate Material Editor（板岩材質編輯器）】，如下圖，可點擊【Modes（模式）】→【Compact Material Editor（簡易材質編輯器）】切換回舊版材質編輯器。本書會使用 Compact 模式，因為可以同時看到多個不同建材的材質。

③ 右圖為 Compact 模式的材質編輯器。上方為材質球，下方為參數區，選擇一個材質球（呈現白色外框），右側【Physical Material】表示目前材質球類型，點擊【Physical Material】可以更換材質。

③ ← 材質球

自訂材質名稱，名稱不可重複

參數區 → Presets

材質類型

④ 選取【Materials（材質）】→【Arnold】→【Surface（表面）】→【Standard Surface（標準表面）】材質，按下【OK】。

⑤ 可以看見材質已變更為【Standard Surface】材質，如右圖。

⑥ 任意繪製數個茶壺，並將【Segments】的數值改為「16」，提高模型精緻度。

⑦ 將材質球拖曳到茶壺上，可以將茶壺套入材質。材質球邊框出現空心的三角圖示，代表場景中「有物件使用」此材質球。

⑧ 選取茶壺。材質球邊框出現填滿白色的三角圖示，代表選取的物件「正在使用」此材質球。

⑨ 選取三個茶壺，選取材質球，點擊【 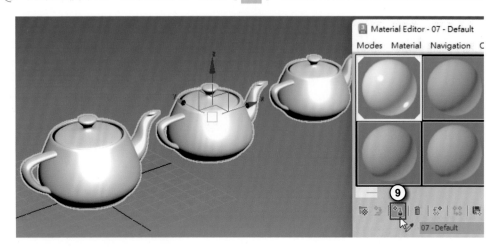 】可以將目前材質指定給選取的茶壺。

⑩ 若材質球不夠使用，點選任一使用過材質球，點擊【 🗑 】圖示。

⑪ 出現一個視窗，選擇【Affect only mtl/map in the editor slot?】後按下【OK】，只重置材質球的材質，但場景中茶壺原本的材質依然存在。

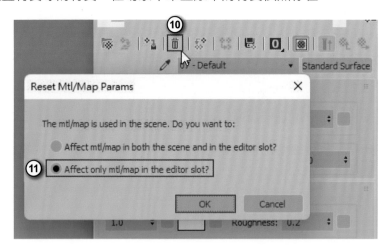

⑫ 材質球邊框出現空心的三角圖示已消失。若需要編輯茶壺材質，點擊【🖋】圖示。

⑬ 再點擊茶壺，可以吸回茶壺的材質。

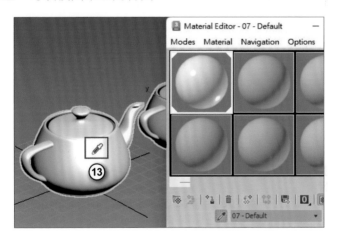

⑭ 以滑鼠左鍵任選一個材質球，按下滑鼠右鍵，點擊【6 X 4 Sample Windows】更改材質編輯器上的材質球數。

4-3 Arnold 材質設定

Base Color 基礎顏色

① 開啟範例檔〈4-3_Arnold 材質設定 .max〉，場景中有一個已經貼上【Standard Surface】材質的茶壺、平面、燈光。

② 按下「F9」鍵或「Shift+Q」或點擊工具列的【 】圖示，可以彩現測試材質，彩現也稱作渲染。(渲染時按下 Esc 鍵可立刻停止渲染)

③ 按 M 鍵開啟材質編輯器，選左上角材質球，材質球已經指定給茶壺。

④ 點擊【Base Color（基本顏色）】下方的顏色色版。

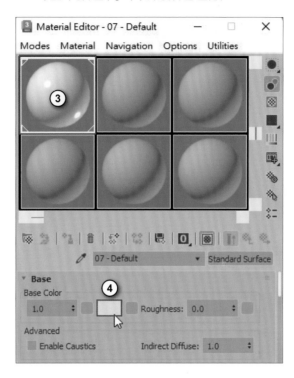

⑤ 左側調整一個顏色。

⑥ 再調整白色程度。

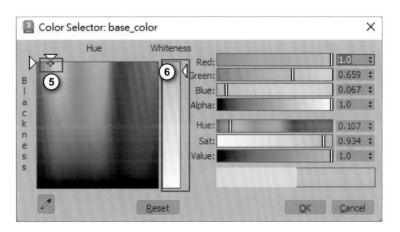

❼ 按下「F9」鍵或「Shift+Q」彩現後，茶壺表面變色。

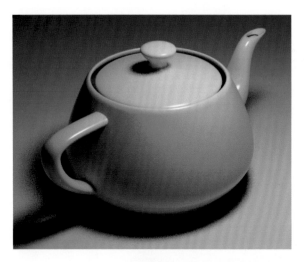

❽ 點擊色版右側按鈕，可以添加貼圖。

❾ 選取【Maps（貼圖）】→【General（一般的）】→【Bitmap（點陣圖）】，按下【OK】，並選擇範例檔的〈木紋 .jpg〉。

⑩ 按下「F9」鍵或「Shift＋Q」彩現後，茶壺呈現木紋。

⑪ 材質編輯器會進入貼圖設定，點【Bitmap:】右側的貼圖路徑，可以變更其他貼圖。

⑫ 點擊【 ⚒ 】回到上一層，也就是回到材質的設定。

⑬ 貼圖欄位出現 M，表示目前有使用貼圖。在 M 上按下右鍵，可以對貼圖做
Cut（剪下）、Copy（複製）或 Clear（清除）的動作。

Specular 高光效果

① 點擊 Specular 下方的白色色版。

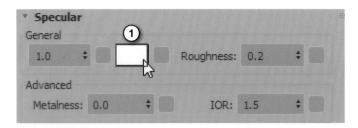

② 可以調整反光程度，白色為反光最強，黑色反光最弱，此處先調整黑色。

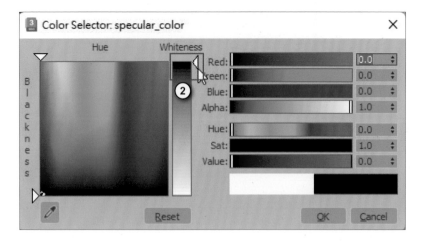

③ 彩現後，茶壺反光消失。

④ 再次調整顏色，調回白色。

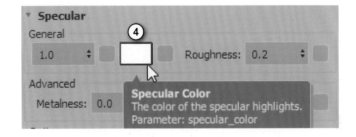

⑤ 彩現後，茶壺反光像是塑膠或陶瓷。

⑥【Roughness（粗糙度）】數值介於 0 至 1 之間，數值越高越粗糙，此處調整 0.5。

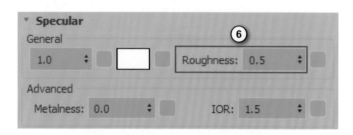

⑦ 彩現後，反光點擴散開來，類似橡膠。

⑧【Metalness（金屬度）】介於 0 至 1 之間，數值越高越像金屬，此處調整 1。【Roughness（粗糙度）】保持 0.5。

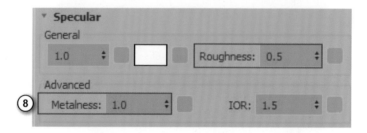

⑨ 彩現後，像是霧面金屬。

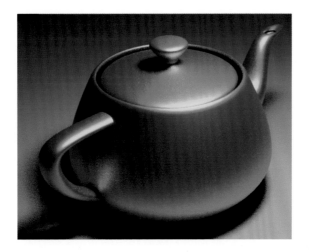

⑩ 【Metalness（金屬度）】保持 1，【Roughness（粗糙度）】降低為 0.2。

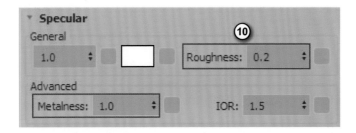

⑪ 彩現後，茶壺變成光滑的金屬。

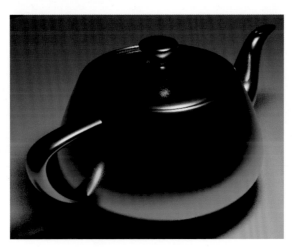

Transmission 透射效果

① 透射會有透明的效果，反光太強會無法看出透明效果，需要先將反光降低。
除了調整顏色，也可以調整【General】數值微調反光程度，此處反光降低為
0.3。【Metalness（金屬度）】與【Roughness（粗糙度）】皆降低為 0。

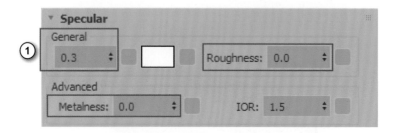

② 在 Transmission 下方的【General】數值調整為 1，使物件完全透明。

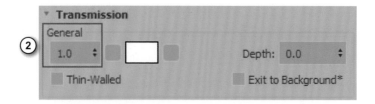

③ 彩現後，茶壺完全透明，Base Color 的顏色也會看不見。

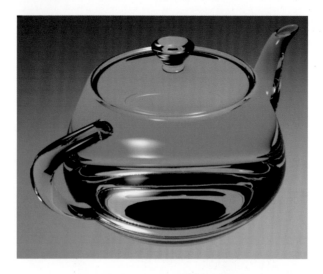

④ 在 Transmission 下方的色版調為淺藍色。

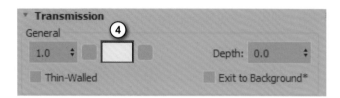

⑤ 彩現後，茶壺變成淺藍色玻璃。

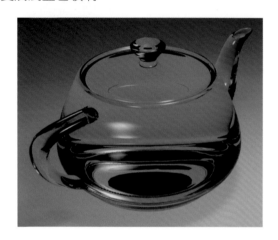

Emission 發光效果

① 調整 Emission 下方的發光強度，數值 0 表示
沒有發光，數值越高越亮。右側色版設定發光
的顏色。

② 彩現後如下圖。

Special Features 特殊功能

① 先將【Emission】下方的發光強度設為 0，表示沒有發光。【Transmission】下方數值設為 0，表示不透明。

② 點擊【Special Features】→【Normal（Bump）】右側的按鈕，可以加入凹凸效果的圖片。

③ 選擇【Maps（貼圖）】→【Arnold】→【Bump（凸紋）】→【Bump 2D】。

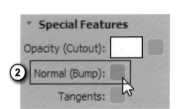
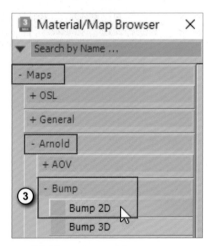

④ 點擊【Bump Map（凸紋貼凸）】右側的按鈕。

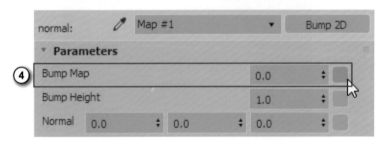

⑤ 選擇【Maps（貼圖）】→【General】→【Bitmap（點陣圖）】，使用範例檔〈木紋 .jpg〉。

⑥ 彩現後如右圖，茶壺產生木紋的凹凸紋路。

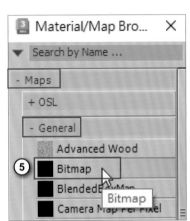

⑦【Bump Height（凸紋高度）】降低為 0.4，使凸紋不明顯。

⑧ 在 M 按鈕上按下滑鼠右鍵→【Copy】複製貼圖。

⑨ 點擊【　】回到上一層。

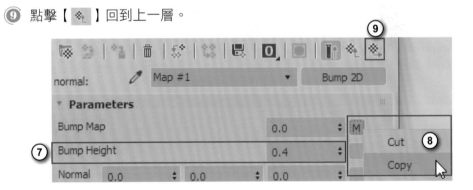

⑩ 在【Base Color】色版右側按鈕上，按下滑鼠右鍵→【Paste（Instance）】以分身模式貼上貼圖，使茶壺表面與凸紋使用同一張貼圖。

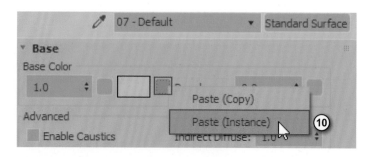

⑪ 彩現後如下圖。

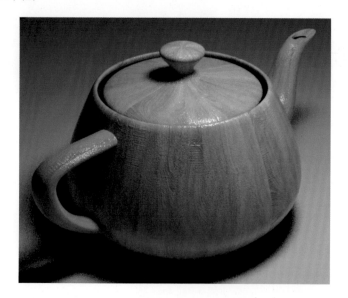

4-4 Arnold 燈光設定

燈光設定

① 開啟範例檔〈4-4_Arnold 燈光設定 .max〉，場景中有一個茶壺與空間殼，皆有指定會反射的材質。

② 使用 Arnold 渲染器時，若場景中沒有任何光源，會使用預設光源，彩現後，場景是亮的。

③ 點擊【Create（創建）】→【Light（燈光）】→下拉選單選擇【Arnold】→點擊
【Arnold Light】。

④ 在茶壺旁點擊左鍵一下，放置燈光，右鍵結束。

⑤ 將燈光往上移動。

⑥ Arnold 只有一種燈光，但可以切換不同形狀，產生不同光線與陰影，最常使用的是【Quad】，形狀為四邊形。

⑦ 彩現後如下圖。

⑧【QuadX】與【QuadY】可以調整長寬尺寸,燈光越大會越亮,且茶壺陰影邊
緣較模糊。

Shape	
Emit Light From	
Type:	Quad ▾
Spread:	1.0 ⬍
Resolution:	500 ⬍
Quad X:	50.0 ⬍
Quad Y:	50.0 ⬍
Roundness:	0.0 ⬍
Soft Edge:	1.0 ⬍

⑨ 彩現後如下圖。

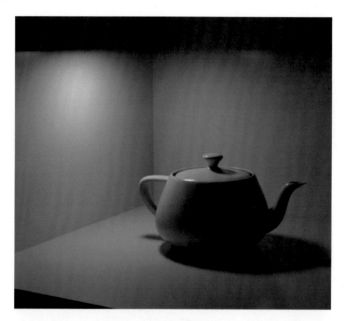

⑩ 【Color】可以調整燈光顏色，【Preset】有多種預設燈光可以選擇，【Kelvin】可以設定色溫，數值低越接近暖色，數值高接近冷色。

⑪ 【Exposure】與【Intensity】皆可以調整燈光強度，【Exposure】範圍為 0 至 16，【Intensity】則無上限，可以先設定【Exposure】再調整【Intensity】。

⑫ 彩現後如下圖。

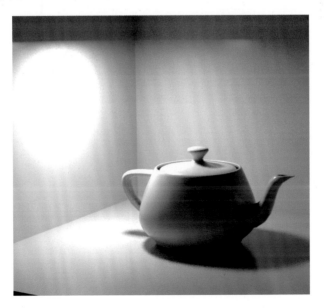

其他類型的燈光

① 將【Type】設定為【Point】。

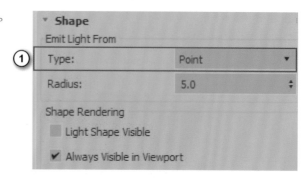

② 彩現後如下圖，Point 為球狀光源，因此牆上會反射出球形。

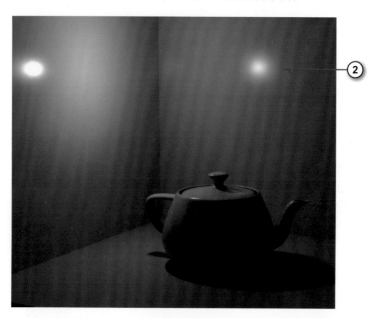

③ 將【Type】設定為
【photometric】，點擊【...】
選範例檔的〈01.IES〉，不同
的 IES 檔案有不同的光影形
狀。

④ 不同的 IES 檔案，光線強度
不同，此處【Exposure】升
高為 16。

⑤ 彩現後如下圖。

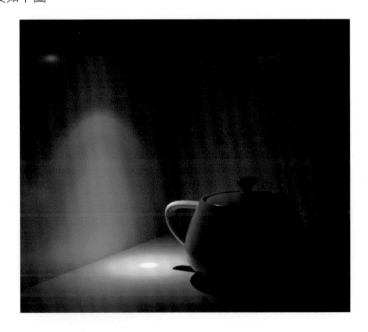

⑥ 點擊【...】選範例檔的〈02.IES〉。

⑦ 將【Exposure】降低為 12。

⑧ 彩現後如下圖。

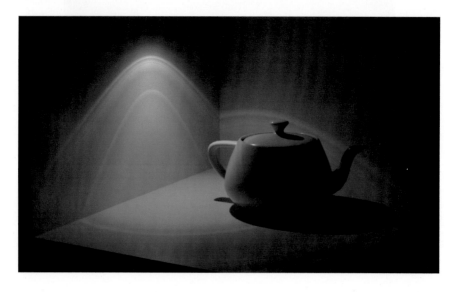

4-5　Arnold 渲染

彩現視窗

①　開啟範例檔〈4-5_Arnold 渲染 .max〉，場景有四個已經設定材質的茶壺，從左到右分別是：無反射、反射、玻璃、金屬的效果。

②　按下 F9 鍵彩現後如下圖。

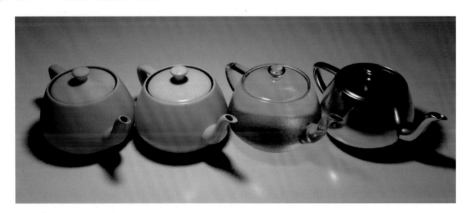

③ 彩現視窗只有一個，每次彩現會覆蓋上一次的彩現圖，點擊【 ▦ 】可以複製彩現圖，用來比較新舊彩現的差異。

④ 點擊【 ▦ 】儲存彩現圖。

⑤【File name】自訂圖片名稱，【Save as type】設定圖片格式，按下【Save】。

⑥ 若彩現後未儲存就關閉彩現視窗，可以點擊【 ▦ 】按鈕，不須重新彩現就能開啟彩現視窗。

AA 抗鋸齒

① 延續上一小節的檔案，按下 F10 鍵或【 ▦ 】按鈕開啟彩現設定。

② 點擊【Arnold Renderer】頁籤,【Camera（AA）】可以控制所有材質的抗鋸齒效果,數值越高,彩現品質越好,減少畫面的雜點顆粒,但彩現時間越久,反之則畫質差、彩現快。此處先將【Camera（AA）】的【Samples（取樣值）】設為 0,整體的數值皆會降低。

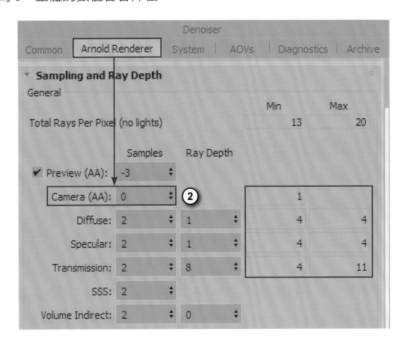

③ 彩現後如下圖所示,畫質差,雜點多,彩現快。

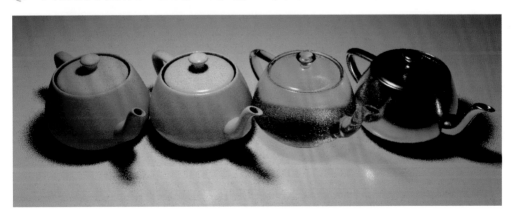

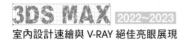
④ 將【Camera（AA）】設為 7，整體的數值皆會提高。

Denoiser						
Common	Arnold Renderer	System	AOVs	Diagnostics	Archive	

Sampling and Ray Depth

General

			Min	Max
Total Rays Per Pixel (no lights)			637	980

	Samples	Ray Depth		
✔ Preview (AA):	-3			
Camera (AA):	7	④	49	
Diffuse:	2	1	196	196
Specular:	2	1	196	196
Transmission:	2	8	196	539
SSS:	2			
Volume Indirect:	2	0		

⑤ 彩現後如下圖所示，畫質好，雜點少，彩現慢。

6 在彩現視窗中，滾動滑鼠滾輪，可以放大彩現圖檢查畫面，可以更明顯發現差異。左圖的【Camera（AA）】為 7，右圖的【Camera（AA）】為 0。

 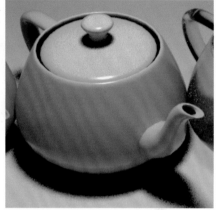

7 先將【Camera（AA）】設定回 3。下方可針對 Diffuse（表面顏色）、Specular（反光）、Transmission（透射）等材質做個別調整，例如將【Diffuse】與【Specular】設為 5，其餘皆設為 0。

Denoiser

Common	Arnold Renderer	System	AOVs	Diagnostics	Archive

▼ **Sampling and Ray Depth**

General

				Min	Max
Total Rays Per Pixel (no lights)				459	522

	Samples		Ray Depth		
✔ Preview (AA):	-3				
Camera (AA):	3			9	
Diffuse:	5		1	225	225
Specular:	5		1	225	225
Transmission:	0		8	0	63
SSS:	0				
Volume Indirect:	0		0		

⑧ 彩現後如下圖，表面與反光表現較好，玻璃效果消失。

⑨ 再將【Specular】與【Transmission】設為 5，其餘皆設為 0。

	Denoiser				
Common	Arnold Renderer	System	AOVs	Diagnostics	Archive

▼ Sampling and Ray Depth

General

		Min	Max
Total Rays Per Pixel (no lights)		459	522

	Samples	Ray Depth		
✔ Preview (AA):	-3			
Camera (AA):	3		9	
Diffuse:	0	1	0	0
Specular:	5	1	225	225
Transmission:	5	8	225	288
SSS:	0			
Volume Indirect:	0	0		

⑩ 彩現後如下圖，玻璃與反光效果出現。

⑪ 總結，可以先調整【Camera（AA）】數值，若有哪一項材質特性畫質不佳，再個別調整。需注意，場景亮度過暗，也會增加畫面雜點。

Denoiser						
Common	Arnold Renderer	System		AOVs	Diagnostics	Archive

▼ Sampling and Ray Depth

General

	Samples	Ray Depth	Min	Max
Total Rays Per Pixel (no lights)			252	315
☑ Preview (AA):	-3			
Camera (AA):	3		9	
Diffuse:	3	1	81	81
Specular:	3	1	81	81
Transmission:	3	8	81	144
SSS:	2			
Volume Indirect:	2	0		

⑪

Arnold 即時彩現

① 點擊功能表的【Arnold】→【Arnold RenderView】開啟 Arnold 彩現視窗。

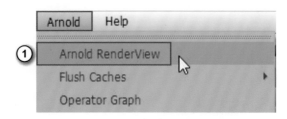

② 點擊【▶】即時彩現，即時顯示目前視角的彩現。

③ 每次旋轉視角，就會重新彩現，點擊【■】可停止彩現。

④ 點擊【囗】按鈕。

⑤ 按住滑鼠左鍵框選矩形範圍，只彩現部分區域，按住 Shift+ 左鍵拖曳重新框選範圍。再次點擊【囗】取消。

⑥ 點擊【◎】按鈕。

⑦ 選取茶壺，只彩現選取的物件。點擊【◎】按鈕取消。

Arnold 天空與太陽

① 選取場景中的光源，按 Delete 刪除，能更準確的觀察太陽。

② 按數字 8 鍵開啟環境視窗，點擊【Environment Map（環境貼圖）】下方的【None（無）】。

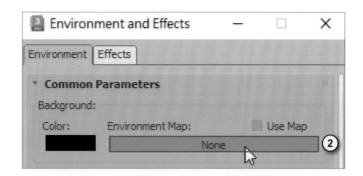

③ 選取【Maps（貼圖）】→【Arnold】→【Environment（環境）】→【Physical Sky（物理天空）】，點擊【Physical Sky】左鍵兩下。

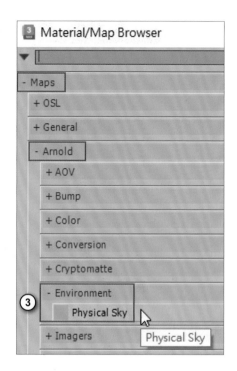

④ 按 M 鍵開啟材質編輯器，將【Physical Sky】拖曳到材質球上。

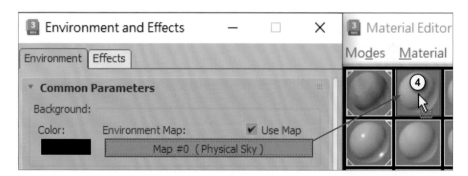

⑤ 選擇【Instance（分身）】，可以在材質編輯器編輯天空的參數。

⑥ 在材質編輯器中選中天空的材質球，【Intensity（強度）】設定 3，使場景變亮。

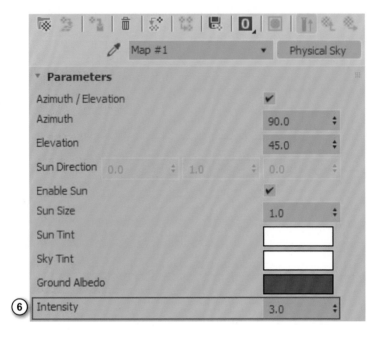

⑦ 彩現後如下圖。

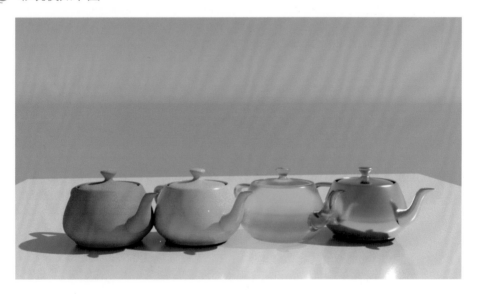

⑧【Azimuth（方位角）】從 90 改為 270 度，改變太陽照射角度。

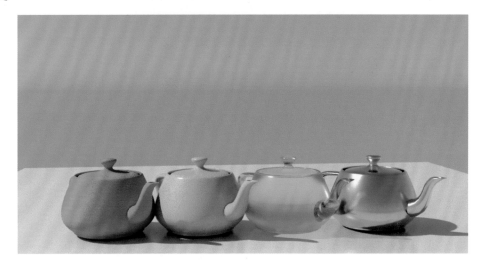

⑨ 彩現後如下圖，陰影從左邊變成右邊。

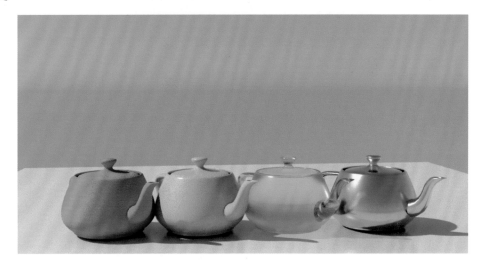

⑩【Elevation（仰角）】從 45 改為 12 度，使太陽較傾斜，有日落的效果。

⑪ 彩現後如下圖，天空從藍色變成偏黃昏。

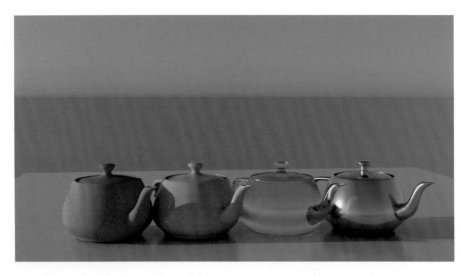

⑫【Sun Size（太陽尺寸）】從 1 改為 10，數值越大，陰影越柔和，反之則越銳利。

⑬ 彩現後如下圖。

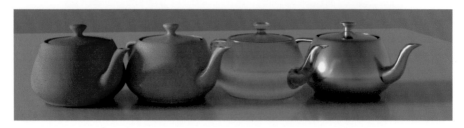

TIPS

使用天空會使軟體畫面變成黑色，可以點擊功能表的【Views（視圖）】→【Viewport Background（視圖背景）】→【Gradient Color（漸層色）】，恢復原本的漸層背景。

05

書房空間

5-1 匯入書房平面圖

5-2 牆面結構繪製

5-3 書桌與書櫃

5-4 匯入模型與相機建立

5-5 Arnold 材質

5-6 Arnold 燈光

5-7 Arnold 渲染

5-1　匯入書房平面圖

單位設定

① 開新檔案，點擊【Customize（自訂）】→【Units Setup（單位設定）】。

② 在【Display Unit Scale（顯示單位）】下方選擇【Metric（公制）】，單位為【Centimeters（公分）】，表示單位皆顯示為 cm，此操作不會影響實際尺寸，假設目前尺寸為 1 公尺，則會變成 100 公分。

③ 點擊【System Unit Setup（系統單位）】。

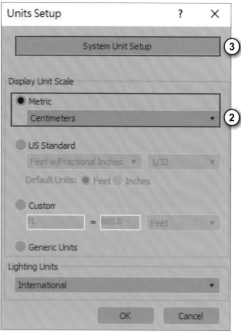

④ 單位選擇【Centimeters（公分）】，此操作會影響實際尺寸，假設目前尺寸為 10 公尺，則會變成 10 公分。

⑤ 按下【OK】關閉全部視窗。

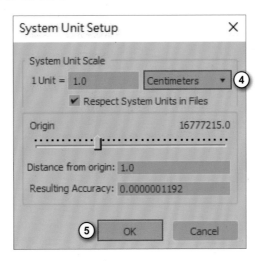

匯入書房平面圖

① 點擊【File（檔案）】→【Import（匯入）】→【Import（匯入）】，選擇範例檔〈書房平面圖 .dwg〉，此平面圖是使用 AutoCAD 軟體繪製，單位為公分。

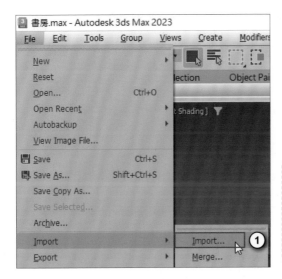

TIPS

【Import】可以匯入非 3ds Max 的檔案，【Merge】可以匯入 3ds Max 的檔案。

❷【Derive AutoCAD Primitives by】選擇【One Object（一個物件）】，可以使匯入的 CAD 圖形變成單獨一個物件，不是分開的圖元，按下【OK】。

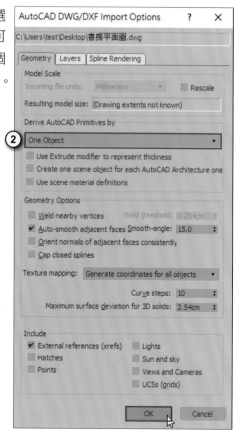

❸ 按下 T 鍵切到上視圖，按下 Z 鍵最大化顯示平面圖。

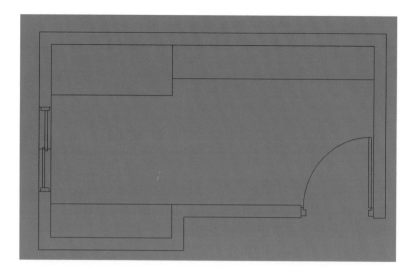

④ 按下 S 鍵開啟鎖點（設定要勾選 Vertex 頂點）。點擊【Tools（工具）】→【Measure Distance（測量距離）】。

⑤ 點擊門框左側端點與右側端點。

⑥ 測量結果顯示在狀態列，直線距離為 Dist＝90cm，水平距離為 DeltaX，垂直
距離為 DeltaY。

 TIPS

若測量後尺寸相差 10 倍的情況，可以選取物件，按下 R 鍵切換比例，在下方座標
輸入 1000 表示放大十倍，輸入 10 則是縮小十倍。

5-2 牆面結構繪製

牆面繪製

① 點擊【Create（創建）】→【Shape（形狀）】→【Line（線）】。

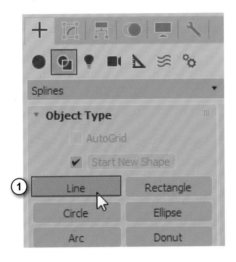

② 鎖點牆面的角點，描繪牆面形狀，必須是封閉形狀。

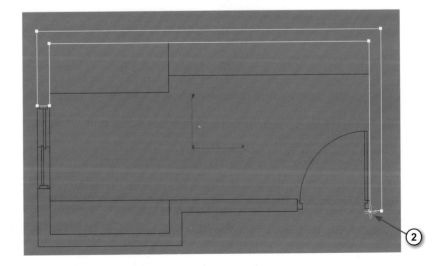

③ 繪製另一道牆。

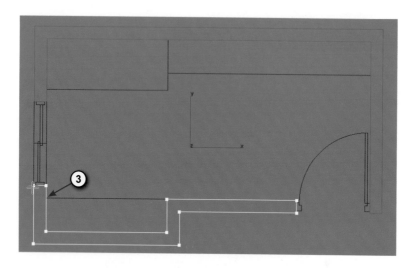

④ 選取兩個牆面，點擊【Modify（修改面板）】→修改器下拉選單→【Extrude（擠出）】。

⑤ 【Amount（擠出值）】輸入 300。

⑥ 點擊【Create（創建）】 → 【Geometry
（幾何）】 → 【Box（方塊）】。

⑦ 點擊門的牆面頂部對角點，往下繪製任意厚度的方塊。（S 鎖點保持開啟）

⑧ 在右側面板設定【Height（高）】為 -90。

⑨ 點擊窗戶的牆面下方對角點，往上繪製方塊。

⑩ 在右側面板設定【Height（高）】為 90。

⑪ 點擊窗戶的牆面頂部對角點，往下繪製方塊。

⑫ 在右側面板設定【Height（高）】為 -60。

門窗繪製

① 點擊【Create（創建）】→【Geometry（幾何）】→下拉選單選擇【Windows（窗戶）】→【Sliding】，建立推拉窗。

② 在窗戶左側頂點，按住滑鼠左鍵拖曳至右側頂點，指定寬度。

③ 點擊後方頂點，指令深度。

④ 點擊上方牆的頂點，指令高度。

⑤ 在右側面板取消勾選【Hung】，使窗戶為左右滑動。

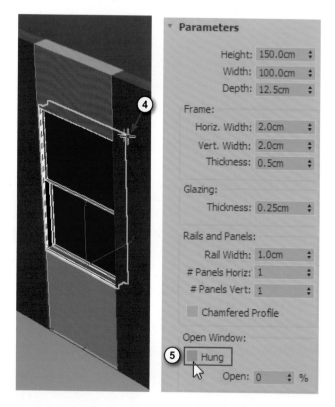

⑥ 點擊【Create（創建）】→【Geometry（幾何）】→下拉選單選擇【Doors（門）】→【Pivot】，建立旋轉門。

⑦ 在門口左側頂點，按住滑鼠左鍵拖曳至右側頂點，指定寬度。

⑧ 點擊後方頂點，指令深度。

⑨ 點擊上方牆的頂點，指令高度。

⑩ 在右側面板勾選【Filp Swing】，使門往房內開啟。【Filp Hinge】可以決定開門方向。

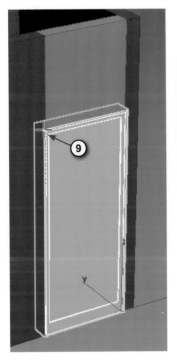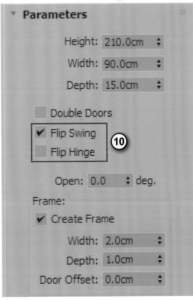

5-3 書桌與書櫃

圖層分類

① 在工具列中,點擊【 】開啟圖層視窗。

② 若圖層視窗出現在左側或右側,可以拖曳 Select 上方橫線到畫面中央,變成浮動視窗,如右圖。

③ 按 F 鍵切換到前視圖，框選牆面與門窗。

④ 在圖層視窗，點擊【⊕】新增圖層，選取的物件會一併加入此圖層。

⑤ 圖層命名為牆面結構。（選圖層，按右鍵→ Rename 可重新命名）

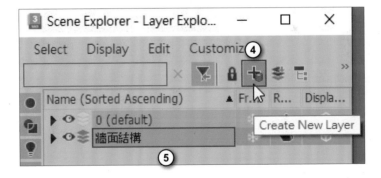

⑥ 關閉牆面圖層的【 👁 】，隱藏圖層，畫面如右圖。

⑦ 點擊 0 圖層的【 🍃 】，使新建立的物件會加入此圖層。

書桌

① 點擊【Box】指令，按 S 鍵開啟鎖點，依照平面圖位置，繪製方塊。

② Width 寬為 35，Height 高為 74，此為抽屜尺寸。

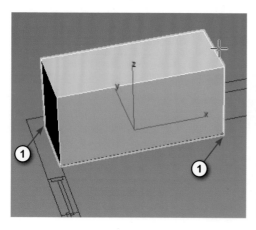

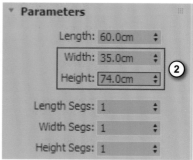

③ 按 W 鍵移動工具，移動抽屜對齊左側端點。

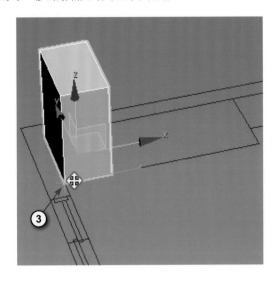

④ 按住 Shift 鍵複製抽屜到右側端點，複製模式選擇【Instance】。

⑤ 點擊【Box】指令，鎖點抽屜的對角點來繪製書桌檯面。

⑥ Height 高為 4。

⑦ 選一個抽屜，在修改面板，點擊【Modifier List】下拉選單，加入【Edit Poly】修改器。

⑧ 按 2 數字鍵進入邊層級，按住 Ctrl 鍵加選左右兩條邊，按右鍵→【Connect（連接）】左側按鈕。

⑨ 段數設定 2 段，按下打勾。

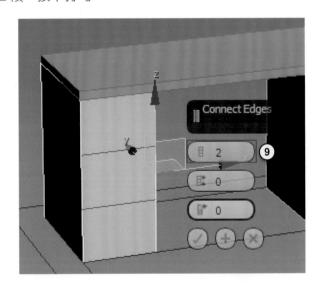

⑩ 按 4 數字鍵進入面層級，按住 Ctrl 鍵加選三個面，按右鍵→【Inset（插入面）】左側按鈕。

⑪ 模式選擇【By Polygon（個別面）】，偏移距離設定 0.4，按下打勾。

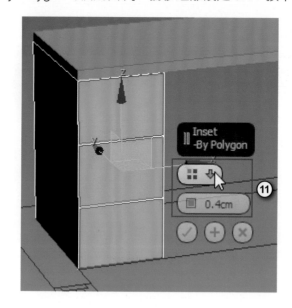

⑫ 再按右鍵→【Extrude（擠出）】左側按鈕，擠出值為 2，按下打勾。

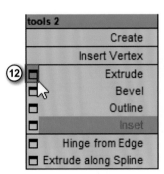

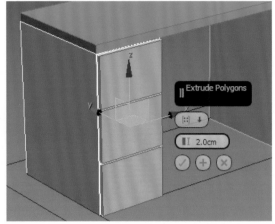

⑬ 離開抽屜的子層級，選書桌檯面，在修改面板，同樣加入【Edit Poly】修改器。

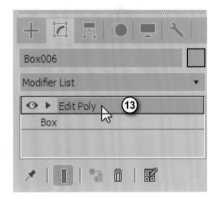

⑭ 按 4 數字鍵進入面層級，選取前方的面。

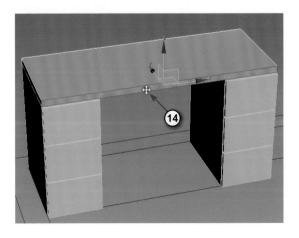

⑮ 按右鍵→【Extrude（擠出）】左側按鈕，擠出值為 2，按下打勾。

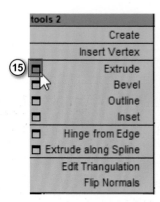
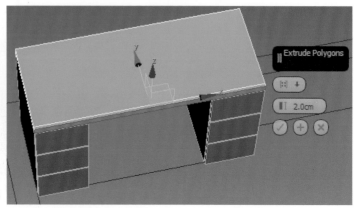

書櫃

① 點擊【Box】指令，按 S 鍵開啟鎖點，依照平面圖位置，繪製方塊。

② Height 高為 200，此為書櫃尺寸。

③ 在修改面板，點擊【Modifier List】下拉選單，加入【Edit Poly】修改器。

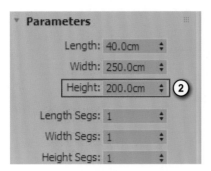

④ 按 2 數字鍵進入邊層級，按住 Ctrl 鍵加選左右兩條邊，按右鍵→【Connect（連接）】左側按鈕。

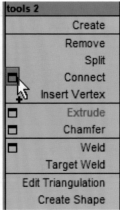

⑤ 段數設定 1，按下打勾。

⑥ 按 W 鍵移動工具，在下方 Z 座標欄位，輸入高度 10。

⑦ 按 4 數字鍵進入面層級，選取前方的面。按右鍵→【Extrude（擠出）】左側按鈕。

⑧ 擠出值為 2，按下打勾。

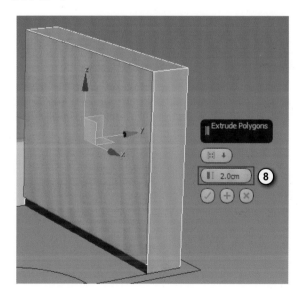

⑨ 按 2 數字鍵進入邊層級，選一條橫邊，按下 Alt+R 鍵選取全部的橫邊，按右鍵→【Connect（連接）】左側按鈕。

⑩ 段數設定 4，按下打勾。

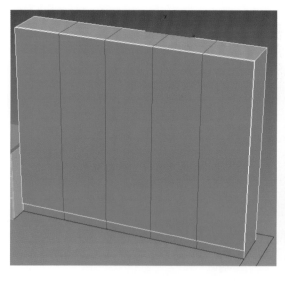

⑪ 選一條直邊，按下 Alt＋R 鍵選取全部的直邊，按右鍵→【Connect（連接）】
左側按鈕。

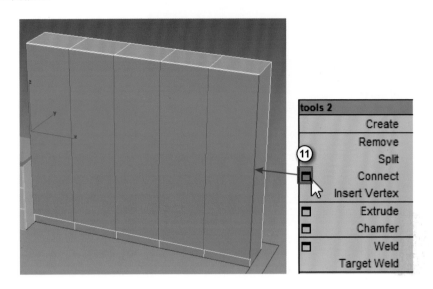

⑫ 段數輸入 5，按下打勾。

⑬ 按 4 數字鍵進入面層級，選取兩個面。按右鍵→【Inset（插入面）】左側按鈕。

⑭ 模式選擇【Group（群組）】，偏移距離輸入 2，按下打勾。

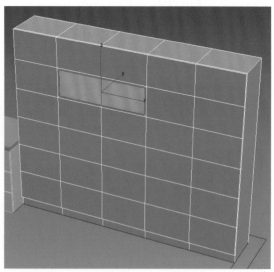

⑮ 再選取其他 8 個面。

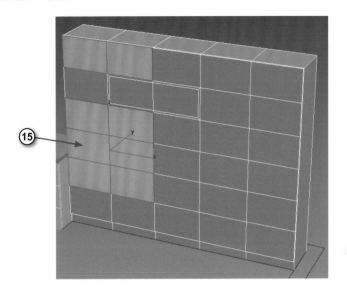

⑯ 重複【Inset（插入面）】指令，偏移距離輸入 2，因為上下兩區域沒有連在一起，所以會個別往內新增面。

⑰ 選取其餘的面。

⑱ 按右鍵→【Inset（插入面）】左側按鈕，模式選擇【By Polygon（個別面）】，偏移距離輸入 2，按下打勾。

⑲ 按右鍵→【Extrude（擠出）】左側按鈕，擠出值輸入 -39，按下打勾。

⑳ 完成圖。

㉑ 選取之前的 10 個面，按右鍵→【Extrude（擠出）】左側按鈕。

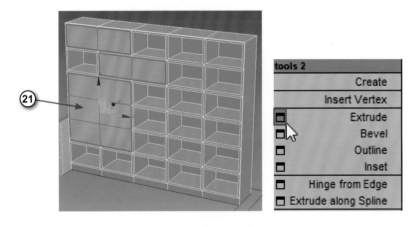

㉒ 擠出值輸入 2，按下打勾。完成書房所有櫃體的建立。

5-4 匯入模型與相機建立

匯入模型

① 開啟牆面圖層的眼睛。

② 點擊【Plane】，繪製一個平面作為地板。長寬的段數皆為 1。

③ 將平面往上複製，模式選擇
【Copy】。

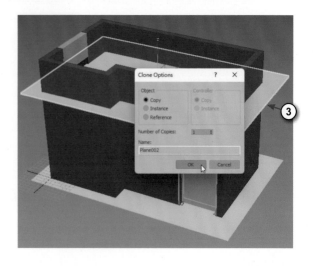

④ 在 Z 軸座標輸入 265 的高度，按下 Enter 鍵。

⑤ 選取範例檔〈嵌燈 .max〉，從檔案總管拖曳到 3ds Max 中。

⑥ 選擇【Merge File】匯入模型。

⑦ 按 T 切到上視圖，將嵌燈移到書房內並複製一個。按 F 切到前視圖，確認嵌燈在天花板的位置，發光處不能埋入天花板內。

相機建立

① 在創建面板→【Camera（相機）】→【Physical（物理相機）】。按 T 切到上視圖，從書房外按住滑鼠左鍵往書櫃拖曳。

② 書房空間較小，無法拍攝全貌，可以降低【Focal Length】為 28，使視角更廣，須注意數字太小空間會扭曲。

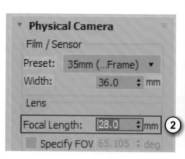
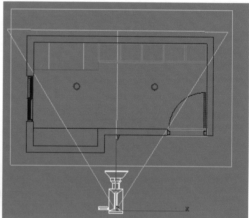

③ 攝影機位置就是眼睛觀看的位置，會被牆面擋住。在修改面板，展開
【Miscellaneous（雜項）】→【Clipping Planes（裁剪平面）】→勾選【Enable
（啟用）】，【Near】輸入 303，距離相機 303 的位置出現紅色平面，紅色平面
到相機之間會被裁剪。

④ 按 C 進入相機視角，按 Shift＋F 開啟安全框，也就是彩現範圍。

⑤ 利用滑鼠中鍵平移畫面到書房中間。

⑥ 按 Alt＋W，從其他視窗調整相機位置。

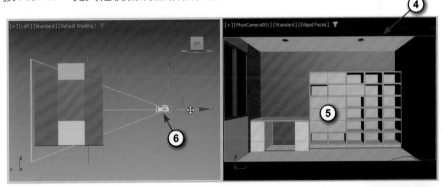

⑦ 按 P 離開相機視角，右上角出現視圖方塊，此時環轉或
平移視角，不會影響到相機。

5-5 Arnold 材質

牆面

① 按下 M 開啟材質編輯器，選第一個材質球，點擊【Physical Material】，切換為【Standard Surface】材質類型。

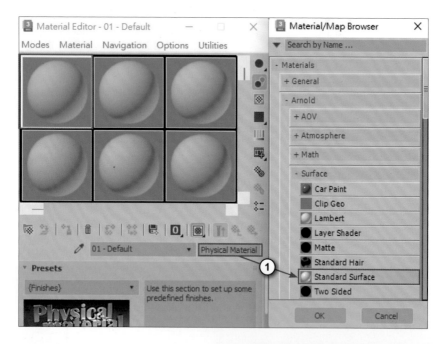

② 點擊【Base】下方色板，調成牆面顏色。【Specular】反光強度設為 0.5，【Roughness】粗糙度為 0.8。

③ 選取全部牆面，點擊【 1 】指定材質給牆面。

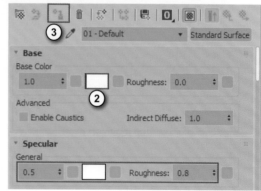

④ 完成圖。

門窗

① 在材質球上按右鍵→【6x4】，同時看到 24 個材質球。

② 選一個新的材質球，材質類型選擇【Standard Surface】。

③ 點擊【Base】下方色板，調成窗框顏色。【Specular】反光強度設為 1，【Roughness】粗糙度為 0.2。將材質指定給整個窗戶。

④ 選一個新的材質球,材質類型選擇【Standard Surface】。

⑤ 點擊【Base】下方色板,調成玻璃顏色。【Specular】反光強度設為 1,
【Roughness】粗糙度為 0.01。

⑥【Transmission】數值為 1,使材質變透明。

⑦ 選取窗戶,按右鍵→【Convert to】→
【Convert to Editable Poly】,進入【Element
(元素層級)】,選取玻璃。將透明材質指定
給玻璃。

書櫃與 UVW Map 修改器

① 選一個新的材質球，材質類型選擇【Standard Surface】。

② 點擊【Base】下方色板，調成白色。【Specular】反光強度設為 1，
【Roughness】粗糙度為 0.2。隱藏牆面結構，將材質指定給書桌檯面。

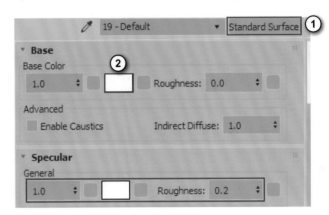

③ 將書櫃轉為 Poly，進入【Polygon（面層級）】，選取凸出的八個面。

④ 按【Grow】擴增選取。將白色材質也指定給面。

⑤ 點擊【Edit（編輯）】→【Select Invert（反轉選取）】。

⑥ 如右圖。

⑦ 選一個新的材質球，材質類型選擇【Standard Surface】。

⑧ 點擊【Base】色板右側的小按鈕，選擇【General（一般）】內的【Bitmap（點陣圖）】，再選範例檔〈木紋 .jpg〉。

⑨ 【Specular】反光強度設為 1，【Roughness】粗糙度為 0.35。將材質指定給已經選取的面。

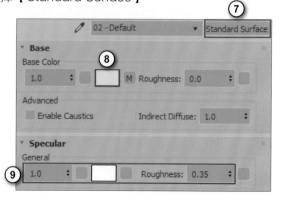

⑩ 點擊【Editable Poly】離開子層級，點擊【Modifier List】→ 加入【UVW Map】修改器→進入【Gizmo】子層級來調整貼圖的大小、位置與角度。

⑪ 【Mapping】依據形狀來選擇貼圖模式，櫃子為方形，可選擇【Box】。

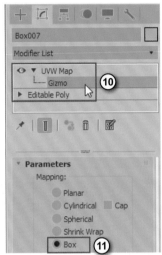

⑫ 按 A 鍵，開啟角度鎖點。右鍵點擊鎖點按鈕，【Angle】設定 90 度。

⑬ 將木紋旋轉 90 度。

⑭ 往 XYZ 三個方向調整貼圖大小。

⑮ 點擊【UVW Map】離開子層級。

⑯ 依照相同方式，貼其他木紋給書桌與地板。

5-6 Arnold 燈光

嵌燈燈光

① 在創建面板→點擊【Light（燈光）】
→下拉選單【Arnold】→【Arnold
Light】。

② 按 T 切到上視圖，在嵌燈位置點擊左鍵建立一個 Arnold 燈光。

③ 按 F 切到前視圖，將燈光複製為兩個，放置在嵌燈下方。

④ 在修改面板，【Type（類型）】選擇
【Photometric】，點擊【...】按鈕
選擇〈7.IES〉，不同的 IES 檔會有
不一樣的光形。

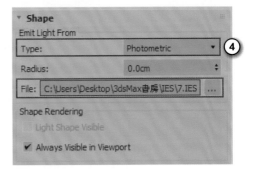

⑤ 選擇【Kelvin】調整色溫，數值越高偏冷色，數值越低偏暖色。

⑥【Exposure（曝光）】為 16，【Intensity（強度）】為 2，兩者皆影響亮度。

⑦【Samples】數值越高可減少雜點，但彩現越久。

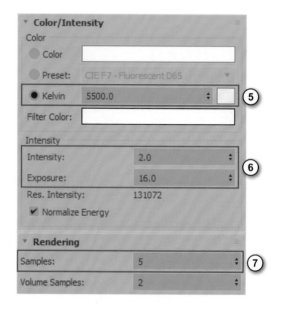

戶外光線

① 點擊【Arnold Light】，按 L 切到左視圖，在窗口建立燈光。

② 按 T 切到上視圖，將燈光移到窗外，作為戶外光線。

③ 在修改面板，【Type（類型）】選擇【Quad（平面光）】，【Quad X】與【Quad Y】控制平面的大小。

④ 選擇【Kelvin】，色溫為 8500。

⑤ 【Exposure（曝光）】為 1，【Intensity（強度）】為 1。

⑥ 【Samples】為 5。

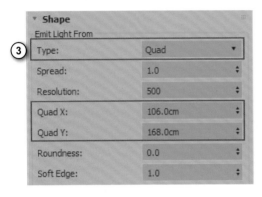

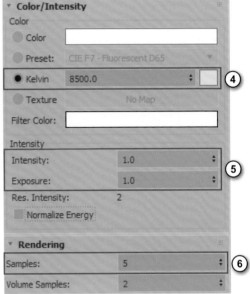

HDR 環境光

① 點擊【Arnold Light】，在屋外任意位置建立燈光。

② 在修改面板，【Type（類型）】選擇【Skydome】，勾選【Light Shape Visible（燈光形狀可見）】場景較亮。

③ 選擇【Texture】，點擊【No Map】，展開【OSL】→【Environment】→選擇【HDRI Environment】，使用範例檔〈potsdamer_platz_2k.hdr〉，使材質反射出此 hdr 檔案的環境。

④ 【Exposure（曝光）】為 1，【Intensity（強度）】為 2。

⑤ 【Samples】為 5。

⑥ 按數字 8 開啟環境設定，將【OSL:HDRI Environment】拖曳到【none】，使背景出現，複製模式選【Instance】。

⑦ 再將【OSL:HDRI Environment】拖曳到材質球，複製模式選【Instance】，可在此處設定參數，【Rotation】可旋轉角度。

⑧ 按 C 鍵進入相機視角，按 Shift＋Q 彩現，完成如下圖，窗外可看見景色。

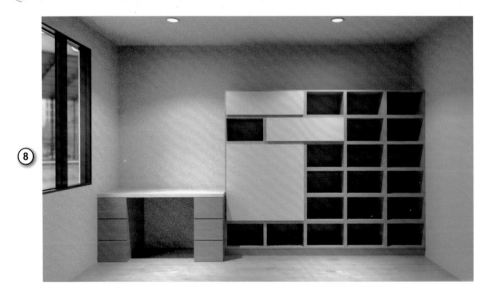

5-7 Arnold 渲染

Arnold 降噪器

① 按 F10 開啟彩現設定視窗，在【Common】下方找到【Render Output（彩現輸出）】，點擊【Files】。

② 設定彩現後存檔位置，【File name】輸入存檔名稱，【Save as type（存檔類型）】一定要選擇【OpenEXR】才能使用降噪器。

③ 完成如下圖，彩現後會自動存檔在此位置。（若之後需要關閉此功能，取消勾選 Save File 即可。）

④ 在彩現設定視窗中，點擊【Denoiser（降噪器）】，勾選【Output Denoising AOVs】。

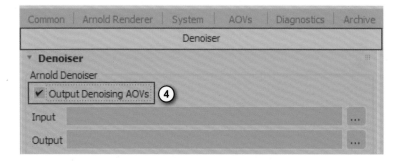

⑤ 按下 Shift+Q 彩現後，在存檔位置出現 _Noice_Input 的檔名。

⑥ 在彩現設定視窗中，點擊【Input】右側的【...】按鈕，選擇之前彩現產生的〈書房渲染 1_Noice_Input.exr〉檔案。

⑦ 點擊【Output】右側的【...】按鈕，設定降噪後的存檔位置。

⑧ 點擊【Denoise】開始降噪處理，完成後下方出現 Denoising complete 訊息。

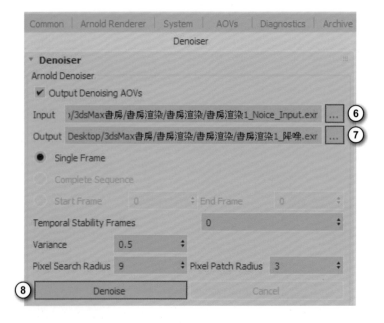

⑨ 使用 Photoshop 軟體開啟 EXR 類型的檔案，點擊【檔案】→【轉存】→【轉存為】存成需要的格式。

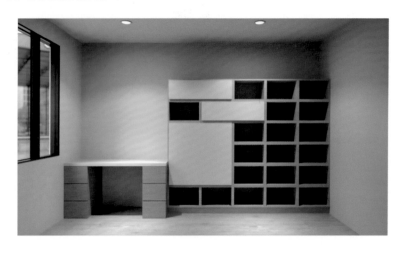

匯入與放置家具

① 將範例檔〈家具與飾品 .max〉拖曳到 3ds Max 中，選擇【Merge File（匯入檔案）】。

② 按 T 切到上視圖，移動至合適位置。

③ 按 F 切到前視圖，確認物品沒有懸空。

④ 按 F10 開啟彩現設定視窗。在【Common】下方設定彩現的【Width（寬）】
與【Height（高）】。

⑤ 在【Arnold Renderer】下方增加【Diffuse】與【Specular】的【Sampler（取樣）】與【Ray Depth（光線深度）】數值，使材質表面與反射的品質增加。

⑥ 【Ray Limit Total（光線限制總數）】要大於全部【Ray Depth】的總和，以右圖來說，就是2+2+8的總和。

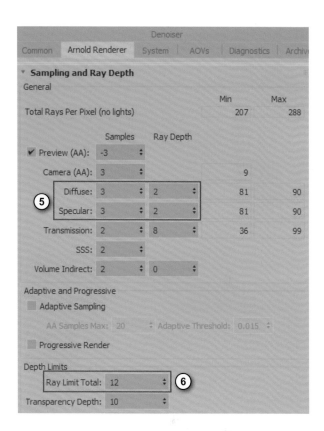

⑦ 按下 Shift＋Q 彩現如下圖，牆壁有許多雜點。

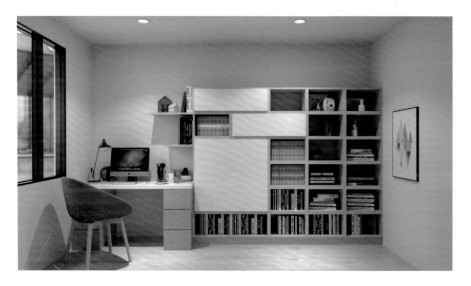

⑧ 重複降噪器的操作，得到如下圖。

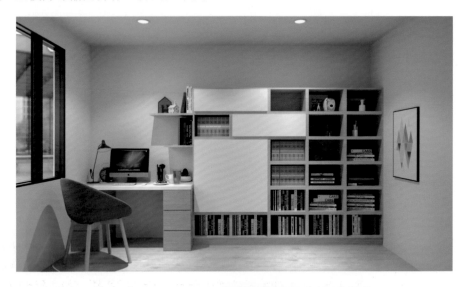

Photoshop 後製

① 使用 Photoshop 開啟〈書房渲染 1_降噪 .exr〉渲染圖。點擊【影像】→【模式】→【16 位元 / 色版】。

② 方法選擇【曝光度與 Gamma】，按下【確定】。

③ 在圖層面板，選取「背景圖層」，按 Ctrl+J 複製出「圖層 1」。

④ 選取「圖層 1」，混合模式選擇【柔光】，畫面較有立體感。

⑤ 點擊【濾鏡】→【模糊】→【高斯模糊】。

⑥ 強度稍微模糊即可。

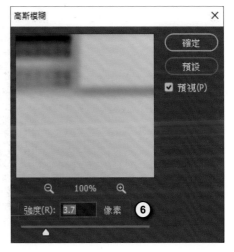

⑦ 選取「圖層 1」，按 Ctrl+E 向
下合併圖層。

⑧ 點擊【濾鏡】→【銳利化】→
【智慧型銳利化】。

⑨ 按下【確定】。

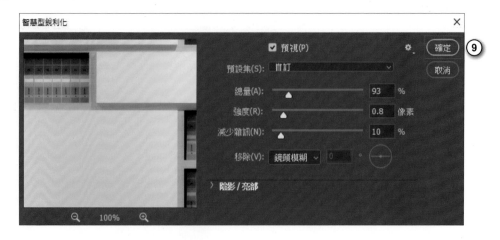

⑩ 點擊【影像】→【調整】→【陰影 / 亮部】。

⑪ 【陰影】調整陰影處不會太暗,【亮部】調整明亮處不會曝光。

⑫ 除了【陰影／亮部】，也可以使用【亮度／對比】調整整體亮度、【自然飽和度】調整過於鮮豔的顏色。最後點擊【檔案】→【轉存】→【快速轉存為 PNG】。

⑬ 完成圖。

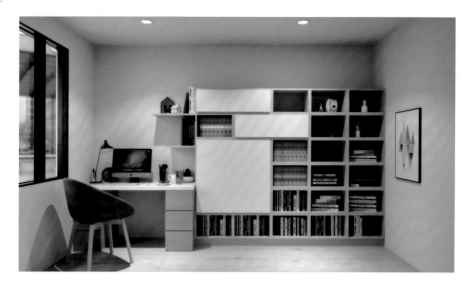

VRay 材質

6-1 以 VRay 為基礎的設定

6-2 VRay 材質設定

6-1 以 VRay 為基礎的設定

VRay 是室內設計的主要渲染器，需要另外安裝，可到 https://www.chaos.com/ 官網下載試用版。

① 在官網右上角，點擊【Try】，再按下【Start your trial】。

② 可以註冊帳號或點擊【Continue with Google】登入。

③ 填寫一些資料，在第二步驟選擇【V-Ray】。

④ 許多軟體皆可以安裝 VRay，此處選擇【3ds Max】，按下【Continue】繼續。

⑤ 按下【Download trial】。

⑥ 選擇【V-Ray for 3ds Max】。

⑦ 選擇 3ds Max 使用的版本為【2023】。

⑧ 再選擇 VRay 的版本，先勾選【Show all versions】可看見全部版本，本書使用的版本為 VRay6，後方的 hotfix 為小版本，差異不大。

⑨ 安裝完後開啟 3ds Max，點擊【Customize（自訂）】→【Custom Defaults Switcher】。

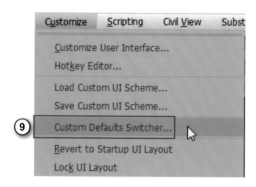

⑩ 選取【max.vray】，按【Set】並重開軟體以完成設定。

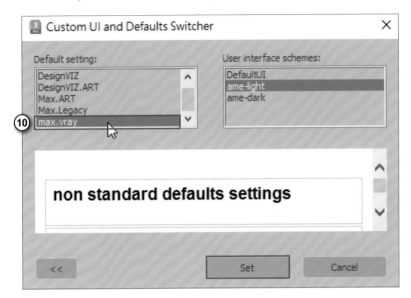

⑪ 按 F10 鍵，【Renderer（渲染器）】會變成【V-Ray6】。

⑫ 按下「M」鍵或點擊工具列的【 ▦ 】開啟材質編輯器。

⑬ 材質球會變成彩色的，預設材質為 VRayMtl 一般材質，也是最常使用的。

6-2 VRay 材質設定

3ds Max 材質編輯器基本操作已在 4-2 章節介紹，此處不重複說明。

Diffuse 漫射

① 開啟範例檔〈6-2_VRay 材質設定 .max〉，場景中有一個已經貼上【VRayMtl】材質的茶壺、平面、燈光。

② 按下「F9」鍵或「Shift+F9」或點擊工具列的【 🫖 】圖示，彩現原始結果，VRay 預設沒有反光。(渲染時按下 Esc 鍵可立刻停止渲染)

③ 選左上角材質球，此材質球已經指定給茶壺。

④ 點擊【Diffuse（漫射）】右側的顏色色版。

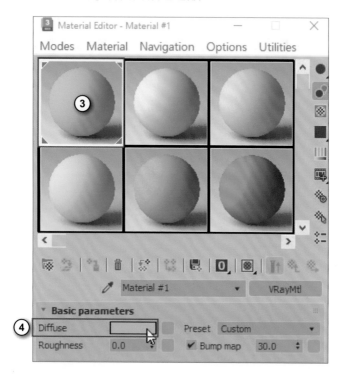

⑤ 左側調整一個顏色。

⑥ 再調整白色程度。

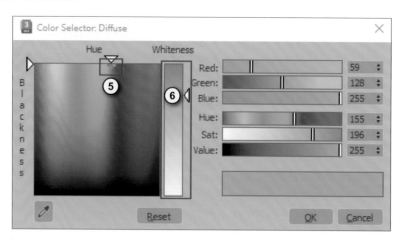

7 按下「F9」鍵或「Shift+F9」彩現後，茶壺表面變色。

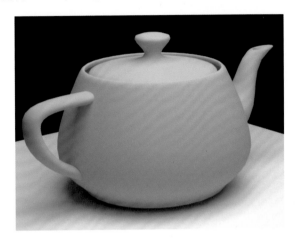

8 點擊色版右側按鈕，可以添加貼圖。

9 選取【Maps（貼圖）】→【General（一般的）】→【Bitmap（點陣圖）】，按下
【OK】，並選擇範例檔的〈木紋 .jpg〉。

⑩ 按下「F9」鍵或「Shift+F9」彩現後，茶壺呈現木紋。

⑪ 而軟體畫面中的茶壺沒有出現木紋，是因為要開啟【▣】才會顯示貼圖。

⑫ 步驟 9 選完木紋貼圖後，材質編輯器會進入貼圖設定，點擊【▧】回到上一層，也就是回到材質的設定。

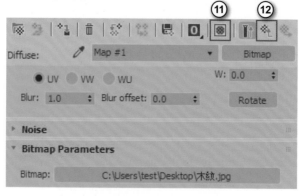

⑬ 貼圖欄位出現 M，表示目前有使用貼圖。拖曳 M 按鈕到【Bump map（凸紋貼圖）】右側的按鈕，可以增加凹凸紋路的效果，按鈕左側的凸紋強度設為 100。

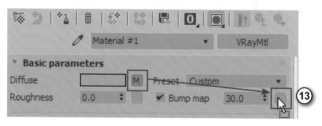

⑭ 複製模式選擇【Instance】，表示兩個貼圖的設定會一致。

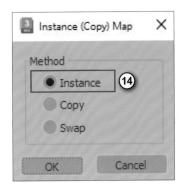

⑮ 彩現後如下圖。

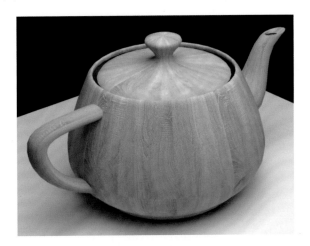

⑯ 分別在兩個 M 按鈕上按右鍵→【Cut（剪下）】，移除貼圖。

Reflection 反射

① 點擊 Reflection 右側的白色色版。

② 可以調整反射程度，白色為反射最強，黑色等於沒有反射，此處調成白色。

③ 彩現後，茶壺反射增強，像是塑膠或陶瓷，但還不像金屬。

④ 【 Glossiness 】是指光澤度或模糊反射，數值介於 0 至 1 之間，數值越小，則反光處越模糊，此處調整 0.6。

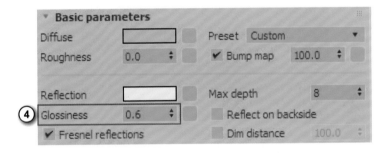

⑤ 彩現後，反光點擴散開來，類似橡膠。

⑥【Metalness（金屬度）】介於 0 至 1 之間，數值越高越像金屬，此處調整 1。
　【Glossiness（光澤度）】保持 0.6。

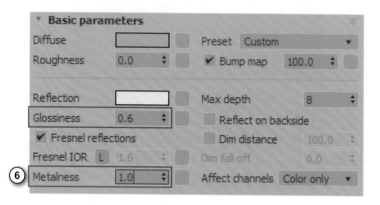

⑦ 彩現後，像是霧面金屬。

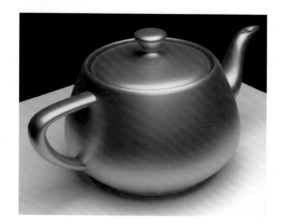

⑧【Metalness（金屬度）】保持 1，【Glossiness（光澤度）】升高為 1。

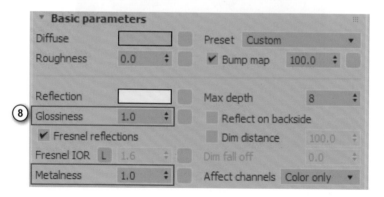

⑨ 彩現後，茶壺變成光滑的金屬。（金屬會反射周遭的黑色背景，可將白色平面放大，畫面較清楚）

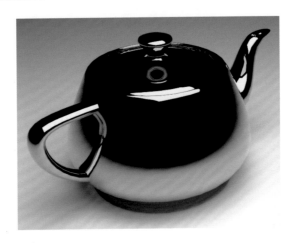

Refraction 折射效果

① 折射會有透明的效果，反射太強會無法看出透明效果，需要先將【Metalness（金屬度）】降低為 0。

② 點擊 Refraction 右側的色版，調為白色，使物件完全透明。

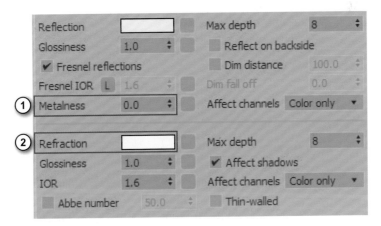

③ 彩現後，茶壺完全透明，Diffuse 的顏色也會看不見。

④ 在 Refraction 下方的【Fog color（霧顏色）】調為淺綠色。

Translucency	None		Illumination	Uniform
④ Fog color			Scatter color	
Depth (cm)	1.0		SSS amount	1.0

⑤ 彩現後，茶壺變成淺綠色玻璃。

⑥ 【Depth（cm）】會影響顏色的強度，數值越高顏色越淺，茶壺更透明。

Translucency	None		Illumination	Uniform
Fog color			Scatter color	
⑥ Depth (cm)	10.0		SSS amount	1.0

⑦ 彩現後如下圖。

⑧ 在 Refraction 下方的【Glossiness（光澤度）】從 1 調為 0.8，使透明玻璃變成磨紗玻璃的效果。

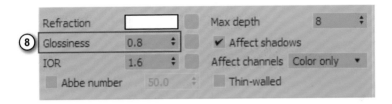

⑨ 彩現後如下圖。

Emission 發光效果

① 點擊【VRayMtl】材質，換成其他材質。

② 點擊【Materials（材質）】→【V-Ray】
→【VRayLightMtl】發光材質。

③ 調整 Color 右側的發光顏色，發光強度設定為 1.2。

④ 彩現後如下圖。3ds Max 的面分為正面與背面，建立方塊、茶壺的基本物件時，方塊外側為正面，方塊內為背面，茶壺的壺蓋與瓶口可以看到內側並沒有發光。

⑤ 勾選【Emit light on back side】可以使背面也發光。

⑥ 彩現後如下圖。

VRay 燈光

7-1　VRay 燈光設定

7-1 VRay 燈光設定

Plane Light（平面光）

① 開啟範例檔〈7-1_VRay 燈光設定 .max〉，場景中的茶壺與空間殼皆有指定材質。按 F9 渲染會一片漆黑，因為使用 VRay 渲染器時，場景中不能沒有光源。

② 在工具列左側按下滑鼠右鍵→確認已勾選【V-Ray Toolbar】工具列。

③ 在 VRay 工具列中，點擊【（Plane Light）】建立平面光。

④ 按住滑鼠左鍵拖曳矩形的燈光，右鍵結束。

⑤ 將燈光往上移動，燈光的箭頭是指照明方向。

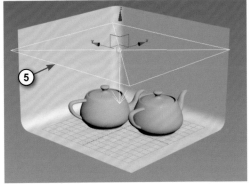

⑥ 在修改面板中，【Multiplier】可以控制燈光的亮度，數值越大越亮，【Color】設定燈光顏色。（燈光尺寸也會影響亮度，尺寸越大越亮）

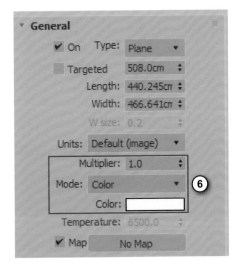

⑦ 彩現後如下圖。

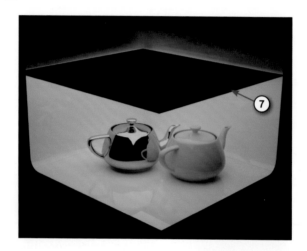

⑧ 在修改面板中，勾選【Double-sided（雙向）】使兩個方向皆發光。勾選【Invisible（不可見）】彩現時看不見燈光。

⑨ 彩現後如下圖，平面光上方也變亮，且看不見平面光。

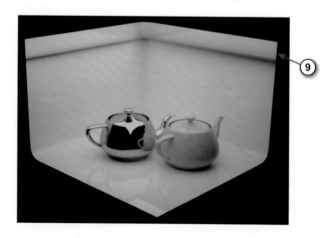

Dome Light（半球燈）

① 刪除平面光，在 VRay 工具列中，點擊【（Dome Light）】建立半球光，主要用於環境光。

①

② 在場景中任意位置放置燈光，位置不會影響燈光效果。

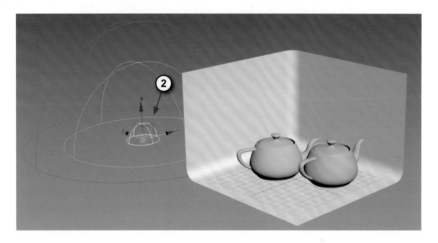

③ 在修改面板，點擊【No Map】，點擊【Maps】→【V-Ray】→【VRayBitmap】貼圖，選擇範例檔〈modern_buildings_2_2k.hdr〉。（注意不是 jpg 檔案，HDR 檔案可至 https://polyhaven.com/ 網站下載）

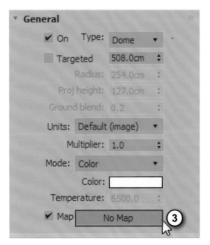

④ 彩現後如下圖，茶壺反射出 HDR 貼圖的場景。

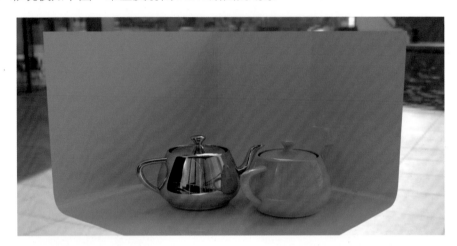

⑤ 按 M 鍵開啟材質編輯器，將 HDR 貼圖拖曳到材質球，就能控制圖片的參數。

⑥ 複製模式選擇【Instance】。

⑦ 點擊【 ... 】可以更換 HDR 檔案。

⑧【Horiz. rotation】 調 整 水 平 旋 轉，【Vert. rotation】 調 整 垂 直 旋 轉，【Flip horizontally】可作水平翻轉。

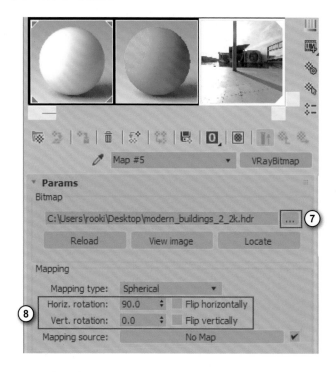

⑨ 彩現後如下圖，背景角度不同，照明方向也不同。

⑩ 【Overall mult】可以調整整體亮度，數值越高越亮，此處調為 0.3。

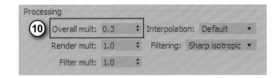

⑪ 彩現後如下圖，畫面已經沒有曝光的情。

⑫ 彩現可以看到背景，但軟體畫面沒有出現，可以點擊功能表的【Views（視圖）】→【Viewport Background（視圖背景）】→【Environment Background（環境背景）】。

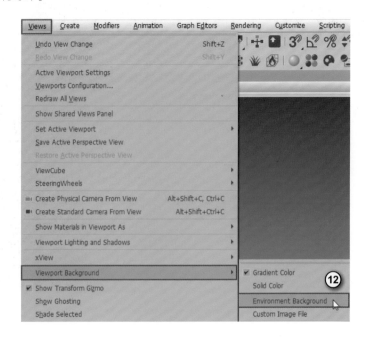

⑬ 按下數字 8 開啟環境視窗，將 HDR 的材質球拖曳到【Environment Map（環境貼圖）】下方的【None】欄位，複製模式選擇【Instance】。

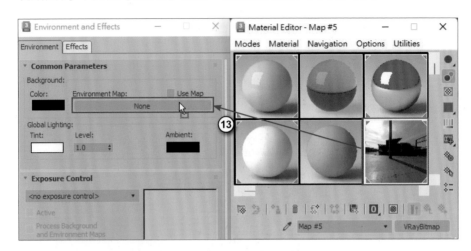

⑭ 還轉視角，已經可以看見背景。

⑮ 刪除半球光，按下數字 8，在【Environment Map（環境貼圖）】的欄位按下右鍵→【Cut（剪下）】，使背景消失。

⑯ 點擊功能表的【Views（視圖）】→【Viewport Background（視圖背景）】→
【Gradient Color（漸層色）】，恢復灰色漸層的畫面。

Sphere Light（球型光）

❶ 刪除半球光，在 VRay 工具列中，點擊【 ●（Sphere Light）】建立球形光，
修改面板的設定與平面光相同。

② 按住滑鼠左鍵拖曳球的形狀，按右鍵結束，將球形光往上移動。

③ 在修改面板中，【Multiplier】燈光強度設為 12，數值越大越亮，任意設定【Color】顏色。(球形光的大小也會影響亮度，尺寸越大越亮。)

④ 彩現後如下圖所示。

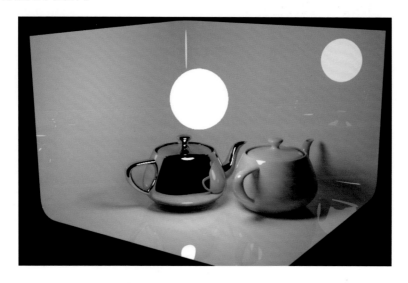

IES 光

① 刪除球形光,在 VRay 工具列中,點擊【(IES)】建立 IES 光,可以使用不同的 IES 檔案彩現出不同光線的效果。

② 按 F 切換到前視圖,在牆邊按住左鍵往下拖曳建立一個 IES,上方的球是燈光,下方的矩形是燈光照射目標點。

③ 在修改面板,點擊【Ies file】下方的【None】,選擇範例檔〈03.IES〉。

④ 燈光與模型重疊不容易選取,可以開啟篩選器的下拉選單,從【All】切換為【Lights】,只能選取到燈光。

⑤ 按 T 切換到上視圖。即使框選大範圍，也只會選到 IES，此時已經選到燈光與目標點。

⑥ 移動燈光位置並複製一個。

⑦ 開啟篩選器的下拉選單，切換回【All】，此時所有物件皆可選取。

⑧ 選取燈光，注意不能選到目標點，在修改面板才會出現參數。

⑨【Color】可設定顏色，【Intensity value】設定燈光強度 8000。

 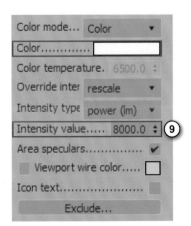

⑩ 彩現後如下圖，牆上出現光的形狀。（IES 沒有照射到牆面不會出現形狀）

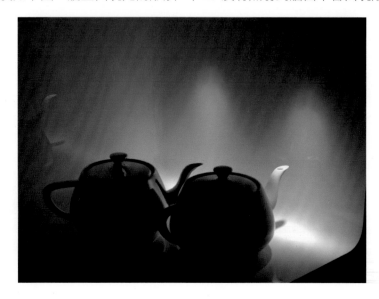

⑪ 在修改面板中，點擊【Ies file】下方的【03】，更換〈04.IES〉檔案。

⑫【Intensity value】設定燈光強度 4000，不同的 IES 檔，燈光強度不同。

⑬ 單獨選取燈光的目標點，靠近牆面，變更燈光方向。

⑭ 彩現後如下圖。

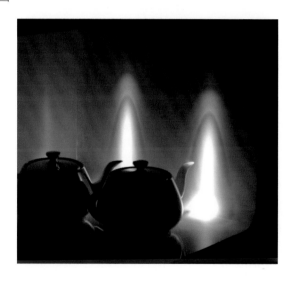

Sun（太陽）

① 刪除 IES 燈光。在 VRay 工具列中，點擊【 ☀ （Sun）】建立太陽，可以模擬太陽與天空。

② 按 F 切換到前視圖，按住滑鼠左鍵從上往下拖曳，上方的圓形為太陽，下方的矩形為照射目標。

③ 此時會詢問是否要加入 VRaySky environment map（天空環境貼圖），選擇【是】。

④ 在修改面板中，【Intensity multiplier】太陽的強度倍數設為 0.03，數值太高彩現會變成白色，彩現圖如右圖。

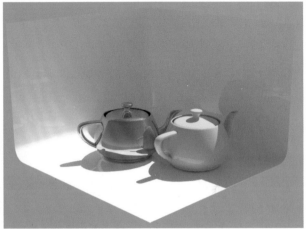

⑤ 【Size multiplier】太陽尺寸倍數設定為 30，太陽越大，陰影越柔和。

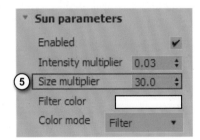

⑥ 彩現後如下圖。

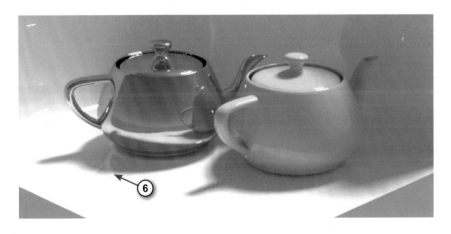

⑦ 將太陽往下移動，注意不要選取到目標點。

⑧ 彩現後變成黃昏效果，太陽位置會影響日照方向與時間。

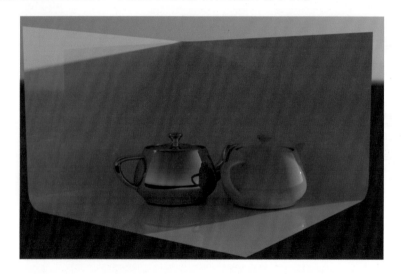

⑨ 刪除太陽後，天空依然存在，必須按下數字 8，在【Environment Map】的欄位按下右鍵→【Cut（剪下）】，使天空貼圖消失。

VRay 渲染與相機

8-1 VRay 渲染
8-2 物理相機

8-1 VRay 渲染

彩現視窗

① 開啟範例檔〈8-1_VRay 渲染 .max〉，場景有茶壺與空間殼，茶壺材質設定模糊反射的效果，太陽強度調低，亮度不足容易有雜點，可以觀察彩現設定的差異。

② 按下 F9 鍵彩現後如下圖。

③ 在彩現視窗中，點擊【▣】按鈕。

④ 按住滑鼠左鍵框選矩形範圍。

⑤ 再點擊【🫖】按鈕，可以只彩現部分區域，若按住滑鼠左鍵框選其他區域，需重新彩現才有效果。再次點擊【▣】取消矩形範圍。

⑥ 開啟【▣】功能，彩現時會優先彩現滑鼠所在區域，適合測試彩現時，不需要等整張圖彩現完畢即可知道結果。按 Esc 鍵停止彩現。

彩現時間

⑦ 彩現視窗只有一個，每次彩現會覆蓋上一次的彩現圖，點擊【Image】→
【Duplicate to host frame buffer】可以複製彩現圖，用來比較新舊彩現的差異。

⑧ 點擊【💾】儲存彩現圖。

⑨【File name】自訂圖片名稱，【Save as type】設定圖片格式，按下【Save】。

⑩ 點擊 VRay 工具列的【🔲】按鈕，可以在不彩現的情況，直接開啟彩現視窗。

⑪ 點擊【⛁】按鈕可以即時渲染，點擊【⛁】停止。

彩現設定 - Antialiasing 抗鋸齒

① 延續上一小節的檔案，按下 F10 鍵或【⛁】按鈕開啟彩現設定。

② 點擊【V-Ray】。

③ 在【Image sampler（Antialiasing）】 下 方 的【Min shading rate】， 以 及
【Bucket image sampler】下方的【Max subdivs】皆會影響渲染圖像的品質，
數值越高，品質好，彩現慢。

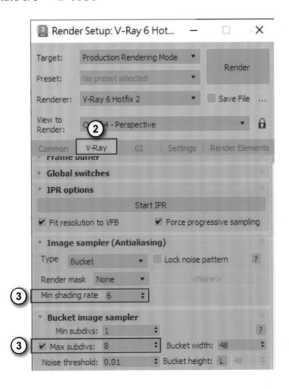

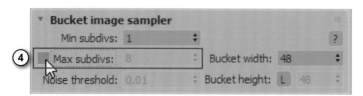

④ 取消勾選【Max subdivs（最大細分值）】。

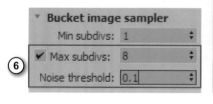

⑤ 彩現後如下圖，有許多雜點，彩現速度快，適合還未完成最終成品時，在測試階段使用的選項。

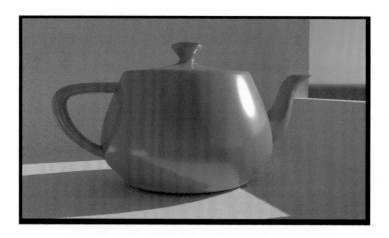

⑥ 勾選【Max subdivs】。將【Noise threshold】設為 0.1，雜點較多。

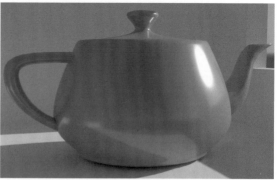

⑦ 將【Noise threshold】設為 0.005，數值越小，雜點越少。

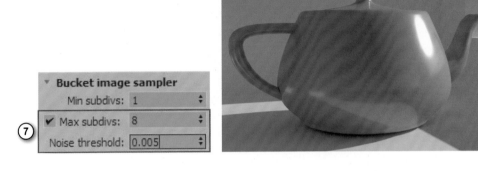

彩現設定 - Global illumination 全局照明

① 點擊【GI】。

② 當光線照射某一物件，即使沒有直接被光線照射，也不會是完全黑暗的，是因為光線會反彈，在【Global illumination（全局照明）】下方，【Primary engine】可以設定第一次反彈的效果，【Secondary engine】可以設定第二次以後反彈的效果。

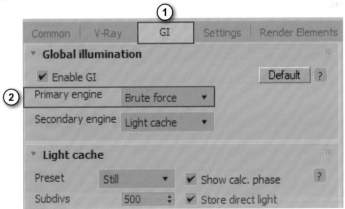

③ 當【Primary engine】設定為【Brute force】，彩現時，許多矩形的位置計算完
會直接顯示結果。

④ 當【Primary engine】設定為【Irradiance map】，彩現時，會先初步彩現一
次，呈現模糊狀態，再彩現第二次才會完成。

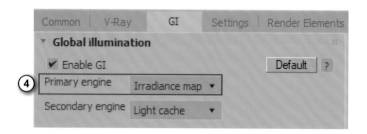

⑤ 彩現如下圖。

⑥ 彩現設定中，【Irradiance map】可以設定細節參數，【Current preset】為內建的預設等級，測試彩現可使用【Very low（非常低）】，彩現最後成品可使用【Medium（中等）】或【High（高）】，且【Subdivs（細分值）】降低為 30。

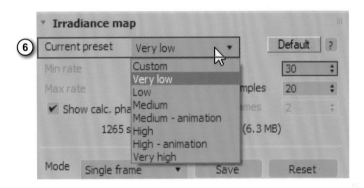

⑦ 【Light cache】也可以設定細節參數，【Subdivs（細分值）】測試彩現可設定200，彩現最後成品可設定 1000 以上。

彩現設定 - Ambient Occlusion（AO）

① 點擊【Default（預設）】按鈕，會切換為【Advanced（進階）】模式，顯示更多的參數。

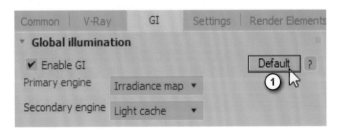

② 勾選【Amb. occlusion】開啟功能，0.8 為強度，【Radius】為範圍大小。

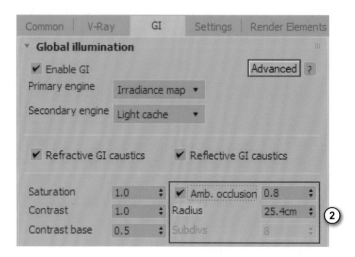

③ 彩現後如下圖，Ambient Occlusion 可以使彩現的明暗效果更加明顯，尤其是陰影處。

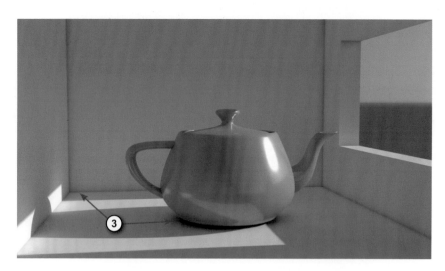

彩現設定 - Denoiser 降噪

① 點擊【V-Ray】→【Bucket image sampler】→取消勾選【Max subdivs】，使測試彩現的結果更明顯。

② 點擊【Render Elements（渲染元素）】→【Add（加入）】，可以增加要渲染的元素。

③ 選取【VRay Denoiser】有減少雜點的效果。

④ 彩現後如下圖，右圖為放大圖。

⑤ 在彩現視窗右側，點擊【Denoiser】左側的【 👁 】，隱藏減少雜點的效果。

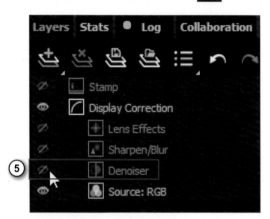

⑥ 畫面變化如下圖。

簡易後製

① 在彩現視窗右側,點擊【 ⬆ (Create Layer)】可以增加不同效果的圖層,不用匯入 Photoshop 後製軟體,就能快速後製,最常使用的是【Exposure (曝光)】。

② 選取圖層中出現的【Exposure (曝光)】圖層,下方會出現曝光的參數。

③ 【Exposure】參數可以調整整體亮度。

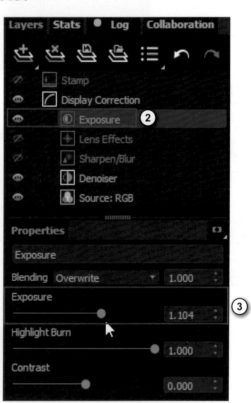

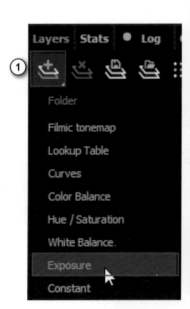

④ 變化如下圖所示，【Exposure】數值往右越亮，往左越暗。

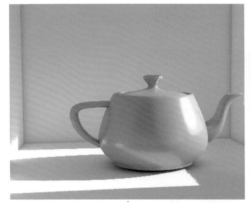 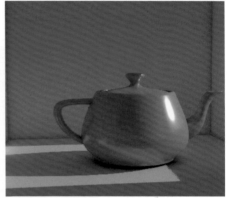

⑤ 【Highlight Burn】可以調整高光處，數值往左調整減少曝光情形。

 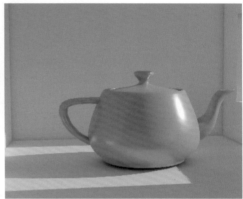

⑥ 【Contrast】調整顏色對比，數值往右增加立體感，但數值太高效果不真實。

 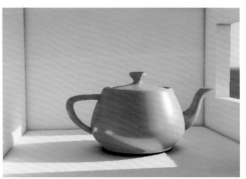

⑦ 將【Len Effects】左側眼睛開啟，勾選【Enable bloom/glare】啟用光暈效果，增加【Intensity】、調高【Bloom】與減少【Threshold】皆會使光暈效果更明顯。

彩現尺寸

❶ 按下 Shift+F 鍵開啟安全框，此為彩現的範圍。

② 按下 F10 鍵開啟彩現設定，點擊【Common】，此為共同設定，不論使用何種渲染器，都會有這個設定。

③ 點擊【Output Size（輸出尺寸）】的下拉選單，有許多寬與高的比例可以選擇。

④ 【Output Size（輸出尺寸）】設定為【Custom（自訂）】，可以自由輸入【Width（寬）】與【Height（高）】的尺寸。

⑤ 點擊【🔒】鎖住目前的比例，【Width】輸入 1600，則【Height】會依照比例修正。

8-2 物理相機

建立方式

① 開啟範例檔〈8-2_ 物理相機 .max〉。

② 相機有兩種建立方式，第一種是按 T 鍵切換到上視圖，點擊【Create（創建）】
→【Camera（攝影機）】→【Standard（標準）】→【Physical（物理相機）】。

③ 按住滑鼠左鍵從相機位置往茶壺拖曳，在地面上建立相機。

④ 按下 C 鍵進入相機視角，原本右上角的視圖方塊會消失。

⑤ 左上角會顯示目前在【physCamera001】的相機視角。

⑥ 按住滑鼠中鍵平移視角至如下圖所示。

⑦ 點擊視窗右下角的【】，在畫面中按住滑鼠左鍵可以左右旋轉視角，按右鍵結束指令。

⑧ 點擊視窗右下角的【 】，在畫面中按住滑鼠左鍵可以上下拉遠或拉近，按右鍵結束指令。

⑨ 第二種建立相機方式，必須按下 P 鍵離開相機視角並變成透視視角才能建立。

⑩ 先調整到想建立相機的視角。

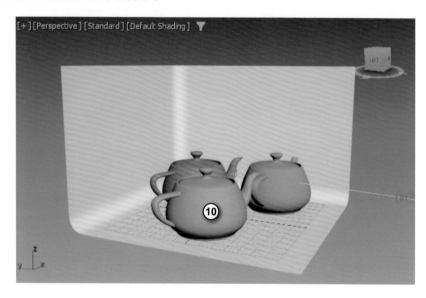

⑪ 按下 Ctrl+C 鍵即可建立相機，並直接進入相機視角，如下圖，左上方顯示
【PhysCamera002】。

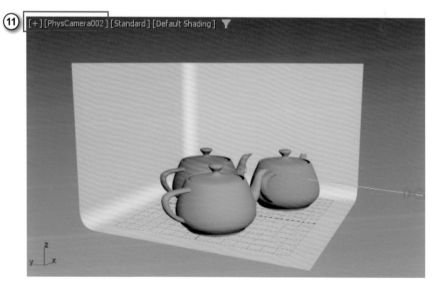

⑫ 按下 P 鍵離開相機視角後，會發現目前有兩台相機。

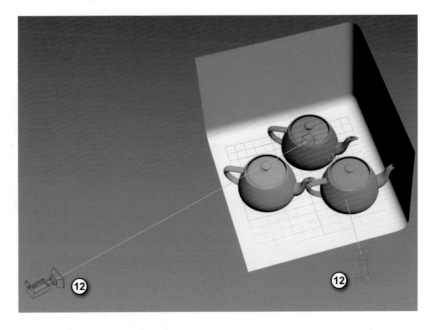

⑬ 有多台相機時，按下 C 鍵進入相機視角，會出現相機清單以供選擇。

⑭ 也可以先選取一台相機。

⑮ 按下 C 鍵進入選取相機的視角。

臥室空間設計

9-1 匯入臥室平面圖

9-2 臥室結構

9-3 櫃體製作

9-4 天花板與相機

9-5 材質設定

9-6 燈光設定與彩現

9-1 匯入臥室平面圖

匯入 CAD 平面圖

① 點擊功能表【File（檔案）】→【Reset（重置）】。

② 點擊功能表【Customize（自訂）】→【Units Setup（單位設定）】。

③ 【Display Unit Scale（顯示單位比例）】選擇【Metric（公制）】，下拉選單選擇【Centimeters（公分）】。

④ 點擊【System Unit Scale（系統單位比例）】。

⑤ 系統單位也選擇【Centimeters（公分）】。

⑥ 點擊功能表【File（檔案）】
→【Import（ 匯 入 ）】 →
【Import（ 匯 入 ）】，選擇範
例檔〈臥室平面圖 .dwg〉。

⑦ 開啟後會出現匯入設定的視窗，勾選【Rescale（重訂比例）】，將【Incoming
file units（傳入檔案的單位）】的尺寸更改為【Centimeters（公分）】，可以用
正確的單位來匯入平面圖。（若〈平面圖 .dwg〉的繪製單位為公分，則設定
Centimeters，若繪製單位為公釐，則設定 Millimeters）。

⑧ 在 【 D e r i v e A u t o C A D
Primitives by】欄位內，下
拉式選單中選取【Layer】
以圖層來區分物件。

⑨ 再 將【Weld nearby
vertices（焊接鄰近點）】
勾選，按下【OK】鍵匯入
臥室平面圖。

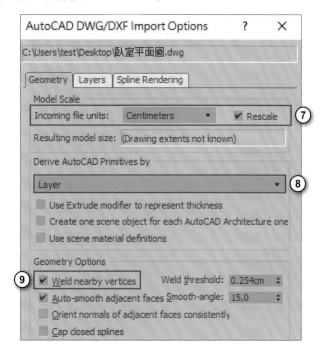

⑩ 按下 Z 鍵可以看見平面圖，選取匯入的平面圖，按下「W」切換移動指令，以滑鼠右鍵點擊下方 X、Y、Z 座標的【⬍】按鈕，使座標歸零。若匯入的平面圖位置離原點很遠，移動到原點會比較容易繪製模型。

9-2 臥室結構

牆面繪製

① 開啟【 3²（物件鎖點）】，右鍵點擊【 3² 】設定，勾選【Vertex（頂點）】，其餘不勾選。按下「T」切換上視圖，在【Create（創建面板）】中，點擊【Line（線）】，描繪平面圖的兩個封閉的牆線。

② 點擊工具列的【 目 】開啟場景清單，點擊 Layer:0 左邊的眼睛，隱藏臥室平面圖。完成的牆線段應該如右圖所示。再次點擊眼睛，可顯示平面圖。

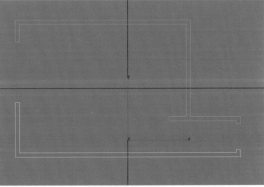

③ 選取兩個牆線段，在修改面板中點擊【Modifier List（修改器清單）】，加入
【Extrude（擠出）】修改器，【Amount（擠出值）】輸入「280」。

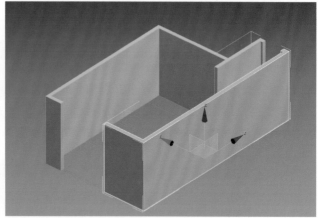

④ 按下「Shift＋J」可顯示或隱藏物件的白色外框。

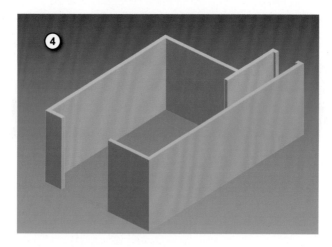

窗戶繪製

① 在【Create（創建面板）】中，點擊【Box（方塊）】指令，鎖點至平面圖的窗戶位置，繪製一個方塊後，設定【Height（高度）】為「20」。

② 點擊【Box（方塊）】指令，鎖點至第一個方塊上面的對角點，繪製第二個方塊，設定【Height（高度）】為「210」。

③ 點擊【Box（方塊）】指令，鎖點至第二個方塊上面的對角點，繪製第三個方塊，設定【Height（高度）】為「50」。

④ 選取中間的方塊來製作窗框，點擊右鍵【Convert To】→【Convert to Editable Poly】轉成可編輯多邊形。

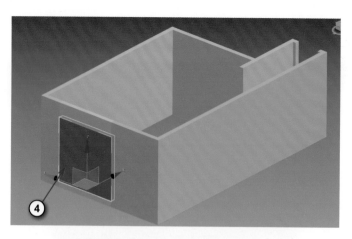

⑤ 在【Modify（修改面板）】，點擊【■】進入【Polygon（面層級）】，選到窗戶的正反兩個面。

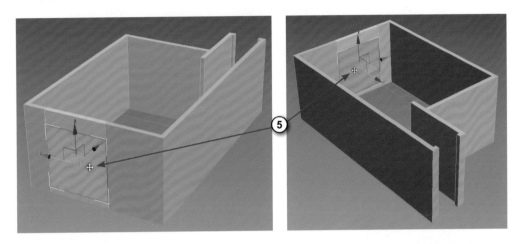

⑥ 按下滑鼠右鍵→點擊【Inset（插入面）】左邊的小按鈕。

⑦ 間距輸入「5」，點擊 ⊘ 按鈕完成。

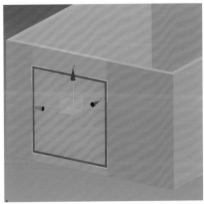

⑧ 在【Modify（修改面板）】，點擊【Bridge（橋接）】連接兩個面，完成窗框。

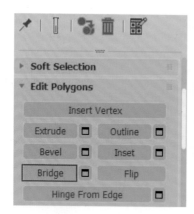 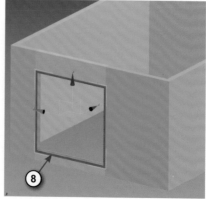

⑨ 右鍵點擊【】設定，勾選【Vertex（頂點）】，其餘不勾選。

⑩ 按下「T」切換上視圖，在【Create（創建面板）】中，點擊【Rectangle（矩形）】，描繪窗戶平面。

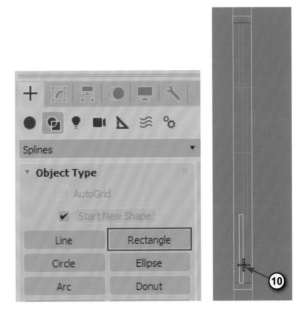

⑪ 在修改面板中，點擊【Modifier List（修改器清單）】，加入【Extrude（擠出）】修改器，【Amount（擠出值）】輸入「200」。按 W 鍵來移動物件，在 Z 座標輸入「25」往上移動 25。

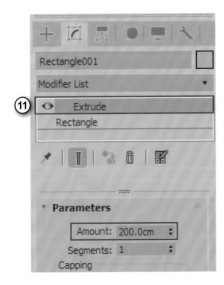

⑫ 接下來將方塊製作成窗框，點擊右鍵【Convert To】→【Convert to Editable Poly】轉成可編輯多邊形。

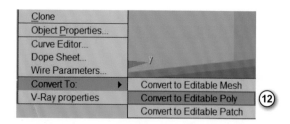

⑬ 在【Modify（修改面板）】，點擊【▢】進入【Polygon（面層級）】，選到窗戶的正反兩個面，按下滑鼠右鍵→點擊【Inset（插入面）】左側的小按鈕，設定數值為「5」。

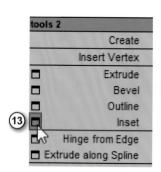
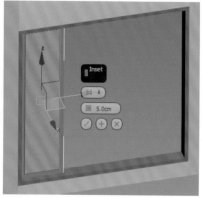

⑭ 在【Modify（修改面板）】，點擊【Bridge（橋接）】連接兩個面，完成玻璃外框。

⑮ 在【Create（創建面板）】→【Shape（形狀）】→點擊【Rectangle（矩形）】。
按下「L」切換左視圖，點擊窗框內的左上角與右下角頂點，繪製矩形。

⑯ 加入【Extrude（擠出）】修改器，並在【Amount】輸入「-1」，完成窗戶玻璃。

⑰ 選取窗框與玻璃。

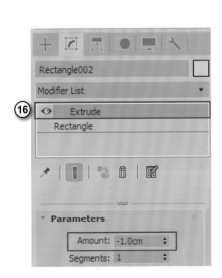

⑱ 點擊【🔒】鎖住選取。

⑲ 左鍵按住【3️⃣】按鈕不放，滑鼠移動到【2️⃣.₅（2.5D 鎖點）】再放開。右鍵點擊【2️⃣.₅】設定，勾選【Vertext（頂點）】，其餘不勾選。

⑳ 按下「T」切換上視圖，按住「Shift」鍵，拖曳窗框左下角點，鎖點至右上角點，複製窗框與玻璃，複製模式選擇【Instance（分身）】。

㉑ 依照平面圖的位置，複製共四個窗戶，完成臥室結構。

9-3 櫃體製作

衣櫃

① 在衣櫃位置繪製另一個方塊，Height 輸入 250，按下滑鼠右鍵→【Convert To】→【Convert to Editable Poly】，將方塊轉為可編輯多邊形。

② 在修改面板中，點擊【■】進入【Polygon（面層級）】，選取櫃子前方的面，點擊右鍵→點擊【Inset（插入面）】左邊的小按鈕，間距輸入「5」，點擊⊘按鈕。

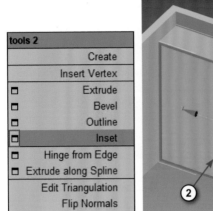

③ 點擊【◁】進入【Edge（邊層級）】，選取上下兩條邊，如圖所示。

④ 按下滑鼠右鍵→點擊【Connect（連接）】左邊的小按鈕，分割數量輸入「3」。

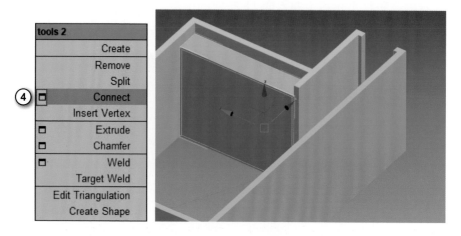

⑤ 點擊【 ■ 】進入【Polygon（面層級）】，選取櫃子前方的四個面。按下滑鼠右鍵→點擊【Extrude（擠出）】左邊的小按鈕。

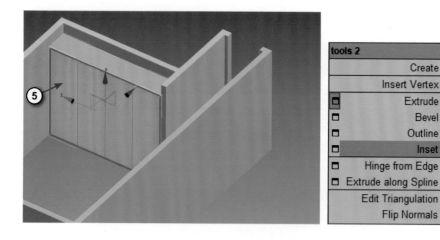

⑥ 擠出值輸入「-2」，點擊 ⊘ 按鈕。

⑦ 選取左右兩個面，如圖所示。按下滑鼠右鍵→點擊【Extrude（擠出）】左邊的小按鈕。

⑧ 擠出值輸入「-5」，點擊 ⊘ 按鈕。

⑨ 再選前面的四個面，按下滑鼠右鍵→點擊【Inset（插入面）】左邊的小按鈕。

⑩ 模式選擇【By Polygon（個別面）】，間距輸入「3」，點擊⊘按鈕。

⑪ 按下滑鼠右鍵→點擊【Extrude（擠出）】左邊的小按鈕，擠出值輸入「-1」，
點擊⊘按鈕完成衣櫃。

梳妝台

① 開啟【 2.5 （物件鎖點）】，按下「T」切換上視圖，在【Create（創建面板）】中，點擊【Rectangle（矩形）】指令，鎖點至平面圖的梳妝台位置，繪製一個矩形。

② 選取矩形，在修改面板中點擊【Modifier List（修改器清單）】，加入【Extrude（擠出）】修改器，【Amount（擠出值）】輸入「250」。

 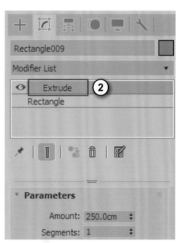

③ 開啟【 3.0 （物件鎖點）】，按住 Shift＋滑鼠左鍵以物件點對點方式複製移動，選擇【Instance（複製）】，【Number Copies】數量為 11，點擊【OK】。

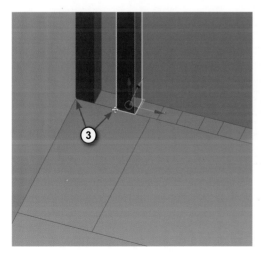 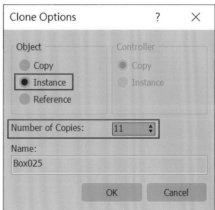

④ 在【Create（創建面板）】中，點擊【Box（方塊）】指令，依照平面圖繪製梳妝台，【Height（高度）】設定 20，Z 座標輸入 70。

⑤ 在【Create（創建面板）】中，點擊【Box（方塊）】指令，鎖點至平面圖的化妝櫃位置，繪製一個方塊後，設定【Height（高度）】為「160」，如左圖。開啟鎖點模式，移動到梳妝台上，如右圖。

⑥ 選取櫃體的方塊來製作隔板，點擊右鍵【Convert To】→【Convert to Editable
Poly】轉成可編輯多邊形，在【Modify（修改面板）】，點擊【 】進入【Poly
（面層級）】，選到櫃體的面。

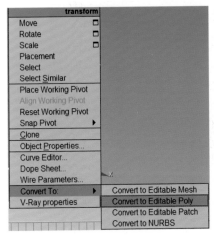 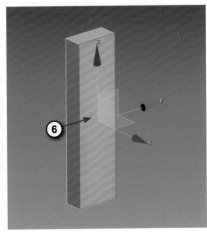

 TIPS

選取物件，按下 Alt+Q 鍵隔離物件，按下滑鼠右鍵→【End Isolate】結束隔離。

⑦ 按下滑鼠右鍵→點擊【Inset（插入面）】左邊的小按鈕，間距輸入「3」，點擊
按鈕完成。

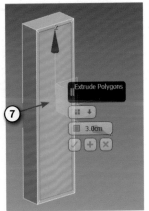

⑧ 點擊【　】進入【Edge（邊層級）】，選取左右兩條邊，如圖所示。按下滑鼠右鍵→點擊【Connect（連接）】左邊的小按鈕，分割數量輸入「3」。

⑨ 點擊【　】進入【Polygon（面層級）】，選取櫃子前方的三個面。按下滑鼠右鍵→點擊 Inset（插入面）左邊的小按鈕，模式選擇【By Polygon（個別面）】，間距輸入「3」，點擊 ⊘ 按鈕。

⑩ 選取櫃體上下四個面，如圖所示。按下滑鼠右鍵→點擊【Extrude（擠出）】左邊的小按鈕擠出值輸入「-15」，點擊 ⊘ 按鈕完成書櫃。點擊按鈕完成書櫃。

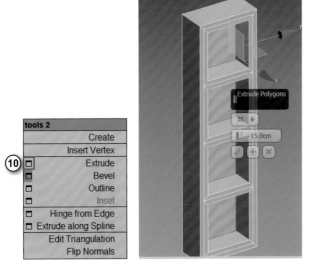

⑪ 依照平面圖位置，繪製兩個方塊，方塊高度鎖點至與梳妝台同高。梳妝台完成如下圖。

匯入家具

① 匯入範例檔〈椅子 .max〉、〈床 .max〉與〈床頭櫃 .max〉。若出現下圖視窗，表示材質名稱重複，勾選【Apply to All Duplicates（套用至所有重複的）】，點擊【Auto-Rename Merged Material（自動重新命名）】。

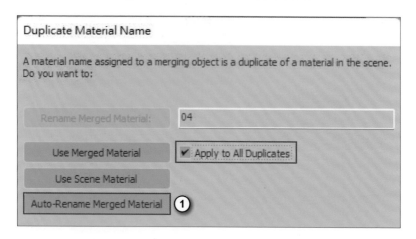

② 按 T 鍵切到上視圖，將床與床頭櫃移動到梳妝台右側，椅子在梳妝台前。

③ 按 F 鍵切到前視圖，按 F3 線框模式，確認家具貼在地面上，沒有懸空。

9-4 天花板與相機

天花板與地面

① 選牆面，按 Alt+Q 鍵隔離牆面。

② 開啟 3D 鎖點 3°，在【Create（創建面板）】→點擊【Line（線）】。鎖點至牆內角點，繪製天花板形狀，最後將線段封閉出現一個視窗，選擇 Yes。

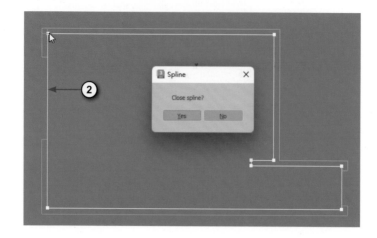

③ 在【Modify（修改面板）】，加入【Extrude（擠出）】修改器，在【Amount（擠出值）】將線段擠出，輸入「-30」。作為牆面天花板。

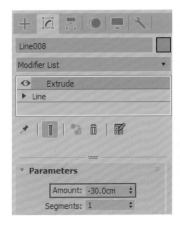

④ 用相同方式來建立地板，點擊【Line（線）】繪製地板範圍，並封閉線段，再加上【Extrude（擠出）】修改器，【Amount（擠出值）】輸入 -5。

⑤ 按下滑鼠右鍵→【End Isolate（結束隔離）】。

⑥ 按 F 切到前視圖，使用【Rectangle（矩形）】，從格柵到衣櫃上方繪製矩形。

⑦ 關閉鎖點，矩形往下移動一些。

⑧ 加上【Extrude（擠出）】修改器，【Amount（擠出值）】輸入 -80，凸出牆壁即可。

⑨ 先選取天花板。

⑩ 在創建面板，下拉選單選擇【Compound Objects】，點擊【ProBoolean（超級布林運算）】。

⑪ 選擇【Subtraction（差集）】模式，點擊【Start Picking（挑選）】。

⑫ 選取小方塊，可以將天花板挖除小方塊的區域，按右鍵結束指令。

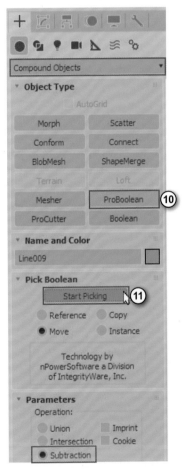

建立相機

① 按下「T」切換前視圖，點擊【Create（創建面板）】→【Camera（相機）】→
點擊【Physical（物理相機）】。按住左鍵拖曳建立相機。

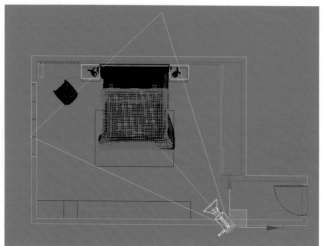

② 在修改面板中，【Focal Length】輸入「28」，數值越小視野越廣角，但數值太
小畫面會扭曲。

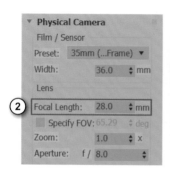

③ 展開【Miscellaneous（雜項）】，勾選 Clipping Planes（裁剪平面）下方的
【Enable（啟用）】，調整【Near（近裁剪）】的數值，使紅色裁剪平面在牆面
的左側，相機視角不會被牆面遮住。

④ 按下「C」進入相機視角，按下「Shift+F」鍵開啟安全框，安全框為彩現實際
範圍。

⑤ 按住滑鼠中鍵可平移調整視角。在右下角狀態列，點擊【 ⬆ 】或【 📷 】，在
畫面中按住左鍵上下拖曳，可以前後移動相機或環轉視角，滑鼠右鍵結束指令。

⑥ 按下「P」離開相機視角。

9-5 材質設定

牆面、天花板與地板

① 按下「M」或點擊工具列的【】開啟材質編輯器，若材質皆為灰色球，請做步驟 2，若材質為彩色球，則直接跳至步驟 3。

② 點擊【Customize】→【Custom Defaults Switcher】，選擇【max.vray】後按【Set】並重啟 3ds Max。點擊【Utilities（公用程式）】→【Reset Material Editor Slots（重置材質槽）】，此時材質球已變成彩色球（VRayMtl 材質）。

③ 選取一顆材質球，點擊【Diffuse】右邊的顏色色板，調整牆面顏色。

④ 選取所有牆面，點擊材質編輯器中的【】，將材質指定給牆面。

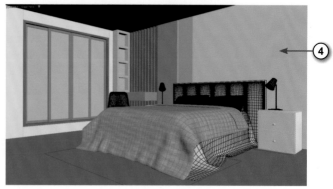

落地窗與玻璃

① 選一顆新的材質球製作窗框材質，點擊【Diffuse】右側的色板，設定深灰色。

② 點擊【Reflection】右側的色板，設定中灰色，使窗框會反射。【Glossiness】
輸入「0.8」，將此材質貼給窗框。

③ 選一顆新的材質球製作玻璃材質，點擊【Diffuse】右側的色板，設定白色或淺
藍色。

④ 點擊【Reflection（反射）】右側的色板，設定灰色，使玻璃會反射，
【Glossiness】為 1，不會變成霧玻璃。

⑤ 點擊【Refraction（折射）】右側的色板，設定接近白色，使玻璃很透明。將此
材質指定給玻璃。

⑥ 完成圖。

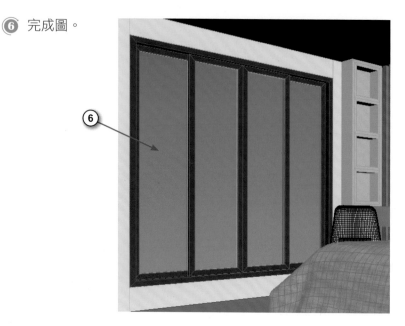

梳妝台

① 選一顆新的材質球，點擊【Diffuse（漫射）】色板右側的小按鈕，展開
【General】，選擇【Bitmap】後，選擇光碟範例檔〈木紋 2.jpg〉。

② 點擊【　】回上一層。

③ 點擊【Reflection（反射）】右側的色板，調整為中灰或深灰色，使木紋有反射
效果。在【Glossiness】內輸入「0.8」。

④ 將此材質貼給梳妝櫃，並點擊【　】按鈕顯示貼圖。

⑤ 選取櫃子，加入【UVW Map】修改器，Mapping（映射方式）選擇【Box】，並進入【Gizmo】子層級調整適當的木紋大小。

⑥ 請運用相同方式設定木紋材質給格柵造型。

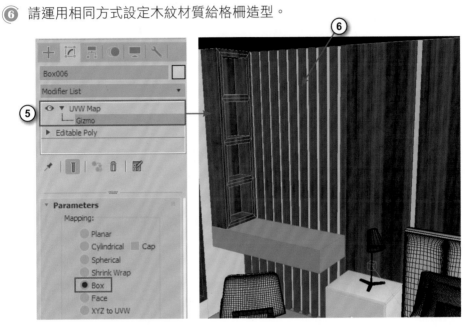

⑦ 選一個新材質球，【Diffuse】顏色設定為白色，【Reflection】反射顏色設定為中灰色，【Glossiness】輸入 0.9，將此材質指定給梳妝台。

地板

① 選一個新材質球，點擊【Diffuse】右側小按鈕，選擇【Bitmap】並選圖片〈地板 .jpg〉，將【M】圖片拖曳到【Bump map】右側按鈕，增加凸紋效果。

② 【Reflection】反射顏色設定為中灰色，【Glossiness】輸入 0.8，將此材質指定給地板。

③ 將地板加入【UVW Map】修改器，【Mapping:】選擇【Box】，進入【Gizmo】子層級調整適當的紋路大小。

9-6　燈光設定與彩現

檯燈

① 在 VRay 工具列，點擊【Sphere Light（球型光）】。

② 按下「T」切換到上視圖，在檯燈位置繪製球型光。

③ 按下「F」切換到前視圖，將球型光往上移動到檯燈位置，並複製給另一個檯燈，模式選擇【Instance】。

④ 在修改面板，點擊 Color 右側的色板，設定燈光顏色。【Multiplier】輸入「30」，數值越高亮度越強。

⑤ 點擊【Options（選項）】展開面板，勾選【Invisible（不可見）】。

⑥ 按下「F9」彩現，完成圖。（在測試階段，不需要等彩現結束，確認燈光效果後即可按 Esc 結束彩現。）

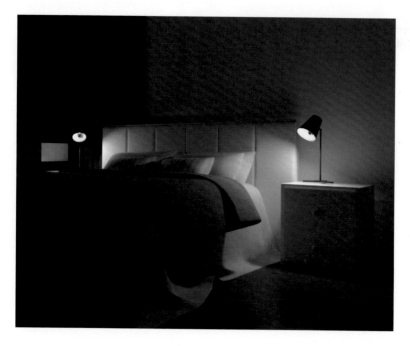

層板燈

① 在 VRay 工具列，點擊【Plane Light（平面光）】。

② 按下「T」切換到上視圖，在天花板的凹槽繪製平面光。（若家具有點多，可先隱藏起來）

③ 按下「F」切換到前視圖，將平面光往上移動到天花板的凹槽中間。

④ 在修改面板，點擊 Color 右側的色板，設定燈光顏色。【Multiplier】輸入「35」，數值越高亮度越強。

⑤ 點擊【Options（選項）】展開面板，勾選【Invisible（不可見）】，使彩現時不會看到平面光的矩形形狀。

⑥ 按下「F9」彩現，完成圖。

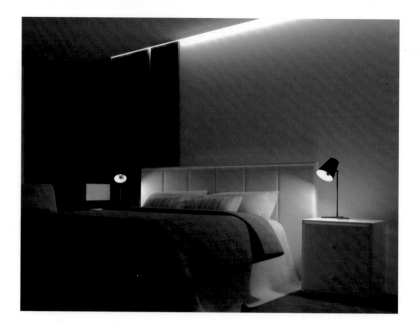

嵌燈

① 匯入範例檔〈嵌燈 .max〉並選取，點擊【Group】→【Open】開啟群組，選取中間的圓柱。

② 選一個新材質球，點擊右側的【VRayMtl】→變更為【VRayLightMtl】材質類型。

③ 調整顏色與發光強度，將材質指定給圓柱。

④ 點擊【Group】→【Close】關閉群組。

⑤ 按 T 切換上視圖，將嵌燈移動到臥室內。

⑥ 按 F 切換前視圖，將嵌燈移動到天花板下，注意不要埋到天花板內。

⑦ 在 VRay 工具列，點擊【Vray IES】。

⑧ 從嵌燈下方，按住左鍵往下拖曳，建立 IES 燈光。

⑨ 在修改面板，點擊【Ies file】下方按鈕，選擇〈108.ies〉，設定顏色與【Intensity value】燈光強度。

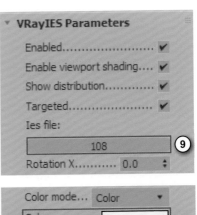

⑩ 按 T 切換上視圖，將 IES 燈移動到嵌燈下方，再將 IES 與嵌燈複製多個。

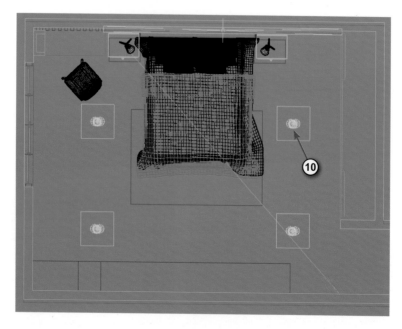

⑪ 按 F9 彩現

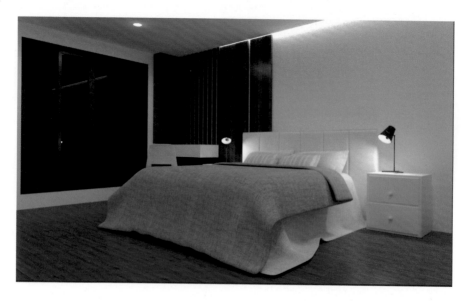

太陽光

① 在 VRay 工具列，點擊【Vray Sun】。

② 按 F 切換前視圖，按住左鍵由左往右拖曳，建立太陽，跳出視窗選擇【是】，會自動增加天空貼圖。

V-Ray Sun

Would you like to automatically add a VRaySky environment map?

是(Y)　　否(N)

③ 按 T 切換上視圖，調整太陽照射方向。

④ 在修改面板,【Intensity multiplier(強度)】輸入 0.02,【Size multiplier(尺寸)】輸入 2。

⑤ 按下鍵盤上方的數字 8 開啟環境設定,可以看到新增的【VRaySky】天空貼圖。

⑥ 將【Exposure Control(曝光控制)】設定為【no】,關閉建立相機時產生的曝光控制。

⑦ 按下 F9 彩現,確認太陽位置與強度,目前還是太暗,可以再調整平面光、檯燈、嵌燈的燈光強度。

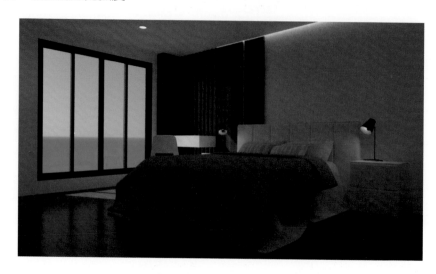

彩現

① 按下「F10」或點擊【 🖥 】開啟彩現設定。在 Common（共同）面板中，【Output Size】可以選擇不同的長寬比例。

② 【Width（寬度）】輸入「1280」。

③ 在 GI 面板下的 Global illumination（全局照明）中，Primary engine 設定為【Irradiance map】。點擊【Default（預設）】按鈕切換為【Advanced（進階）】模式。

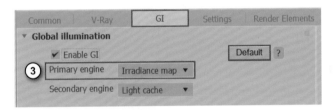

④ 勾選【Amb. occlusion（環境遮蔽）】，後面數值輸入「0.4」，數值越高陰影越黑。【Radius（半徑）】輸入「200」。

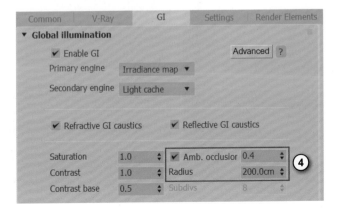

⑤ 按下「F9」彩現，完成圖。

⑥ 在彩現視窗中，點擊【 （建立圖層）】→【Expourse（曝光）】，做圖片的後製調整。

⑦【Exposure】可增加曝光亮度，【Highlight Burn】可避免過於曝光，【Contrast】可增加顏色對比，增加立體感。

⑧ 點擊【 】儲存彩現圖。

⑨ 【Save as type（儲存類型）】選擇【PNG】，【File name】輸入圖片檔案名稱，點擊【Save】儲存，取消勾選【Alpha channel】避免天空變成透明的，再按【OK】。

⑩ 完成圖。

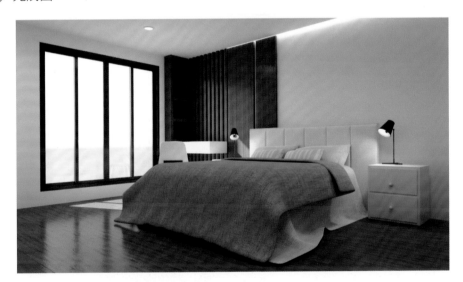

⑪ 可以參考第 5-7 小節匯入家具的方式，匯入並擺放飾品。(錄影教學中會附上匯入模型常見狀況的解決方式)

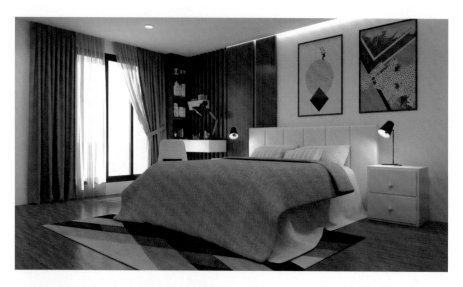

⑫ 也可以參考第 5-7 小節 Photoshop 的後製方式，調整整體色調。

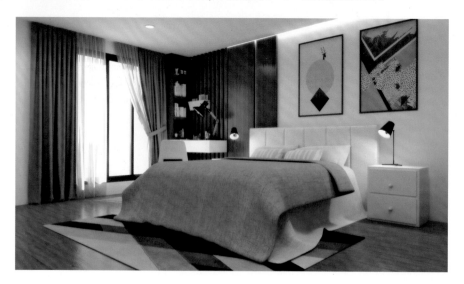

3ds Max 2022~2023 室內設計速繪與 V-Ray 絕佳亮眼展現

作　　者：邱聰倚 / 姚家琦 / 劉庭佑
企劃編輯：石辰蓁
文字編輯：詹祐甯
設計裝幀：張寶莉
發 行 人：廖文良

發 行 所：碁峰資訊股份有限公司
地　　址：台北市南港區三重路 66 號 7 樓之 6
電　　話：(02)2788-2408
傳　　真：(02)8192-4433
網　　站：www.gotop.com.tw
書　　號：AEU017100
版　　次：2023 年 06 月初版
建議售價：NT$520

國家圖書館出版品預行編目資料

3ds Max 2022~2023 室內設計速繪與 V-Ray 絕佳亮眼展現 / 邱
　聰倚, 姚家琦, 劉庭佑著. -- 初版. -- 臺北市：碁峰資訊,
　2023.06
　　面；　公分
　ISBN 978-626-324-521-1(平裝)
　1.CST：3D STUDIO MAX(電腦程式)　2.CST：室內設計
　3.CST：電腦動畫　4.CST：電腦繪圖
967.029　　　　　　　　　　　　　　　　　112007090